Drawing
of
Almost Everything

세상에서 제일 쉬운 그리기 마스터 컬렉션

DRAWING

OF

ALMOST EVERYTHING

··· 글·그림 **연필이야기** ···

거의 모든 것의 드로잉

더 디퍼런스

이 책 한 권이면 거의 모든 것을 그릴 수 있어요!

어릴 적에는 그림을 따로 배우지 않았더라도 종이 위에 뭔가 열심히 그렸던 기억이 납니다. 성인이 된 지금도 낙서하듯 혹은 취미생활로 그림을 그리며 잘 그리고 싶다는 생각을 해 본 경험이 누구나 있을 텐데요. 그림을 잘 그리지 못해도 그리고 싶은 마음만 있다면 지금이라도 시작해 봐요. 누구에게 잘 보이기 위한 그림이 아닌, 거창한 풍경이나 작품을 그리는 게 아닌 우리 주변에서 흔히 보는 물건, 자주 보는 사람이나 풍경들을 간단하게 그려 보는 겁니다. 막상 무언가를 그리려고 하면 어떤 걸 그려야 할지 막막하고 시작하는 게 쉽지 않을 거예요. 이럴 때 쉽게 따라 그리면서 드로잉의 재미를 느껴 볼 수 있는 책이 있다면 좋겠다는 생각으로 이 책을 만들었습니다.

《거의 모든 것의 드로잉》은 강아지부터 고양이, 동물, 식물, 인물, 라이프 스타일, 푸드, 여행, 스포츠, 자동차, 레트로, 밀리터리까지 총 12개의 주제로 분류해 다양한 그림을 과정과 함께 모아 놓은 책입니다. 간단히 형태 위주로 그린 것도 있고, 약간의 명암을 넣어서 그린 것도 있어요. 미술 시간에 배웠던 원근감, 투시, 구도 등은 중요하지도 않고, 알 필요도 없습니다. 어느 것을 그리든 쉽고 재미있게 따라 그리는 것이 목표입니다.

두 가지만 기억하기로 해요. 첫째, 잘 그려야겠다는 생각 버리기! 둘째, 그리고 싶은 것을 재미있게 따라 그리기! 잘 그려야겠다는 생각이 앞서면 결과물을 보고 실망해서 쉽게 지치거나 흥미를 잃을 수도 있으니까요.

《거의 모든 것의 드로잉》에서는 그림 그리는 방법을 자세히 설명하지 않습니다. 그리는 방법을 알아야 잘 그리는 것도 아니고, 오히려 더 어렵게 다가올 수 있어요. 책에 나온 과정을 그대로 따라 그리다 보면 '이렇게 간단하게 그릴 수 있구나!', '그동안 그리기를 내가 너무 어렵게 생각했어!'라고 깨닫는 시간이 될 거예요.

그림 그리기는 선을 그으면서 시작됩니다. 선 그리기가 익숙해지면 동그라미, 세모, 네모, 원기둥, 직육면체 도형을 그리며 연습해요. 사실 우리 주변에 사물은 원기둥, 직육면체에서 파생된 것들이 많아요. 현대인의 필수품인 스마트폰은 직육면체, 텀블러는 원기둥, 고양이는 동그란 얼굴과 세모난 귀를 떠올리면 쉽게 이해가 되죠. 이런 식으로 기본 도형에서 시작해 선을 다듬고 추가하다 보면 원하는 그림이 완성되는 놀라운 경험을 하게 될 거예요. 과정도 3단계에서 많게는 5단계면 끝입니다.

이 책은 동물, 인물, 주변에서 볼 수 있는 물건에서 여행에서 본 풍경까지 여러 소재의 그림을 모았기 때문에 처음부터 그리기보다 관심 있는 것부터 따라 그리길 추천해요. 이제부터 이 책 한 권으로 거의 모든 것을 쉽고! 재미있게! 그리는 시간이 되길 기대합니다.

Contents

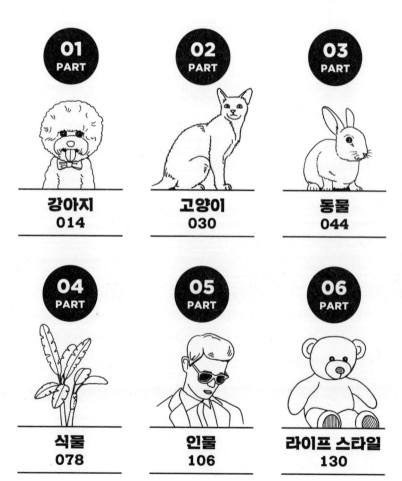

DRAWING OF ALMOST EVERYTHING

준비물

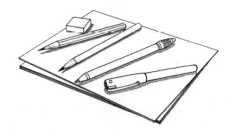

드로잉에 필요한 도구는 연필과 펜, 종이와 지우개면 충분합니다. 연필과 펜 중에 자신에게 더 편한 도구를 선택해서 하나의 도구로만 스케치를 해도 괜찮습니다.

연필은 그림을 그리는 데 가장 많이 쓰는 도구이죠. 지우개로 지워 다시 그릴 수 있어서 연필로 그리다가 틀리더라도 부담이 없어요. 힘의 강약에 따라 연필 선의 굵기를 다르게 표현할 수 있어서 선이 일정하게 나오는 펜과 차이점이 있습니다.

지우개는 연필을 지우는 용도로 사용하되 가급적 쓰지 않는 게 좋아요.

펜은 선을 간결하고 깔끔하게 쓸 수 있는 장점이 있고, 연필처럼 선의 굵기와 진하기를 다르게 표현할 수 없다는 차이점이 있어요. 펜은 연필처럼 수정이 어려우니 좀 더 신중하게 스케치 해야 합니다. 스케치를 할 때는 유성펜보다 수성펜이 쓰기에 무난해요.

종이는 책의 내용을 가볍게 따라 그리는 것이니 A4용지나 무선 노트 등 주변에서 흔히 구할 수 있는 걸로 사용해요. 크기가 큰 것보다는 작은 종이가 소지하고 다니면서 틈틈이 그려 볼 수 있으니 편할 거예요.

쉽게 그리기 1 - 기본 도형 활용

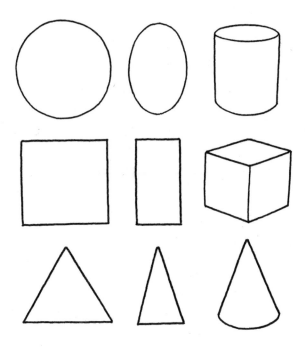

원, 사각형, 삼각형 등 기본 도형을 활용하면 보다 쉽게 스케치를 할 수 있어요.

스케치를 하기 전 사물의 형태를 보고 외곽을 기본 도형으로 그린 다음 세부적인 형태를 그려 나가요. 그러기 위해선 우선 기본 도형부터 그리는 연습을 해 봐요.

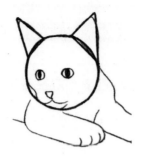

도형을 활용한 그림을 몇 가지 예를 들어 살펴볼게요.
고양이는 머리가 둥글고 귀는 삼각형 모양이에요. 원 위에 삼각형 두 개
를 붙여 머리 크기를 잡고 나머지 형태를 그려 나가요.

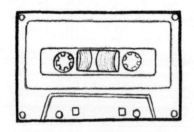

레트로 물건인 카세트테이프는 직사각형으로 외형을 그리고, 안쪽에
세부 형태를 그려 나가요. 안쪽에도 사각형 모양이 많이 보여요.

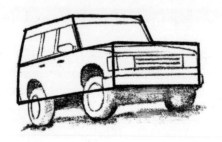

SUV 자동차는 크기가 다른 넓적한 육면체 두 개를 위아래로 붙여 자동차의 몸통을 만들어요.

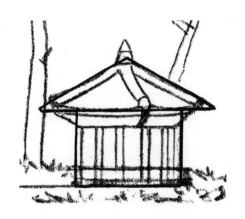

정자의 지붕은 삼각형, 아래쪽은 사각형으로 기본 윤곽을 잡고 전체 모양을 그려요.

비스킷은 원기둥으로 전체 모양을 잡고 세부 형태를 그려 나가요.

쉽게 그리기 2- 십자선, 윤곽선 활용

기본 도형을 활용하는 방법 외에 십자선이나 윤곽선을 활용할 수도 있어요. 십자선은 가운데 선을 중심으로 양쪽 모양이 같은 것을 그리기에 좋아요. 주로 원 형태로 이루어진 물체를 그리는 데 많이 사용됩니다. 윤곽선은 격자로 칸을 나누고 칸에 맞게 형태를 그려 나가는 방법이에요. 격자의 크기는 임의대로 나눌 수 있어요.

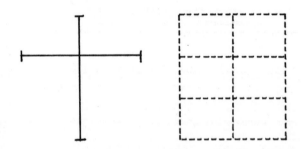

아래 그림은 십자선을 활용한 예입니다.

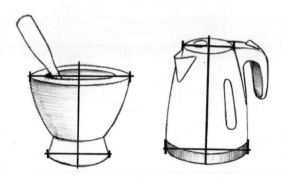

12

원을 그릴 때 십사로 선을 굿고 가운데 선을 중심으로 양쪽 크기를 같게 그려 대칭에 되게 해요.

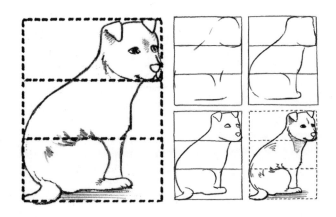

위의 그림은 윤곽선을 활용한 예입니다. 강아지가 앉아 있는 모습을 그릴 때 전체 크기에 맞는 윤곽선을 그리고, 안쪽을 같은 크기로 나눠요. 칸에 맞게 형태를 그리면 머리가 몸에 비해 너무 크거나 자리가 모자라서 작게 그리는 되는 것을 피할 수 있어요.

PART 1

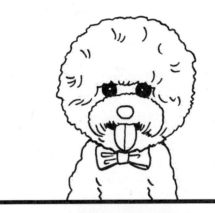

강아지

인간과 가장 친숙한 동물 강아지. 종류가 많은 만큼 생김새도 달라서 어떤 강아지냐에 따라 그리는 것도 조금씩 다릅니다. 보통 강아지 눈은 삼각형으로 눈꼬리가 내려간 경우가 많아 순해 보이죠. 옆에서 보면 코와 입이 튀어나와 있는 편이에요. 여기 나오는 다양한 강아지의 모습을 그리면 웬만한 강아지는 자신 있게 그릴 수 있을 거예요.

01

Dog Drawing

강아지
그리기

얼굴 모양을 동그랗게 그린 뒤
가운데에 눈 위치를 잡아요.

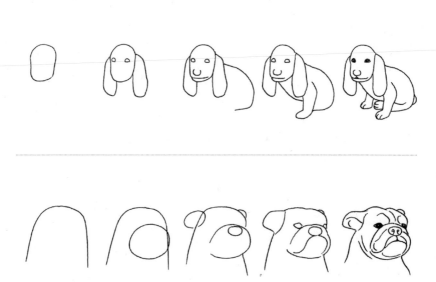

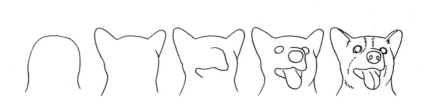

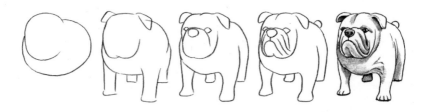

옆모습을 그릴 때 입이 튀어나온 위치를
잘 보고 전체 크기를 잡아요.

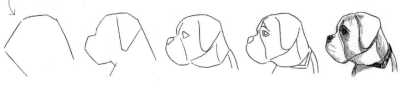

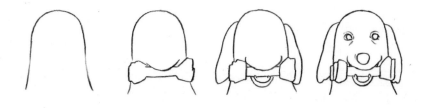

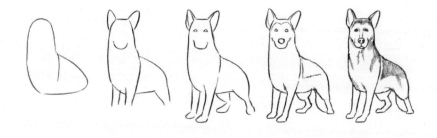

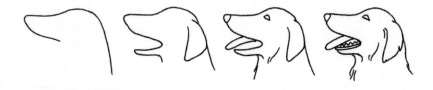

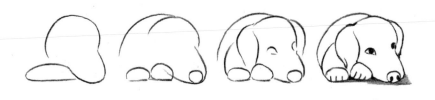

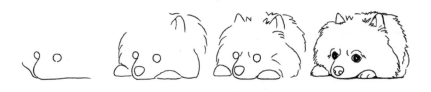

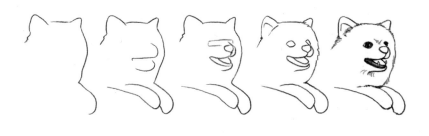

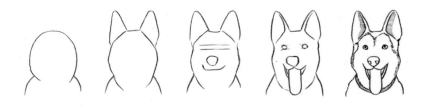

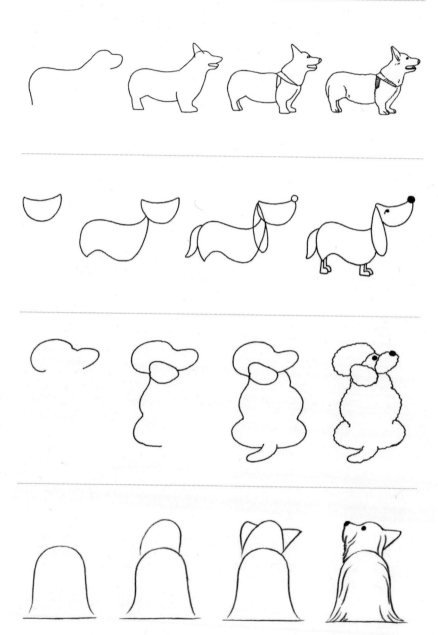

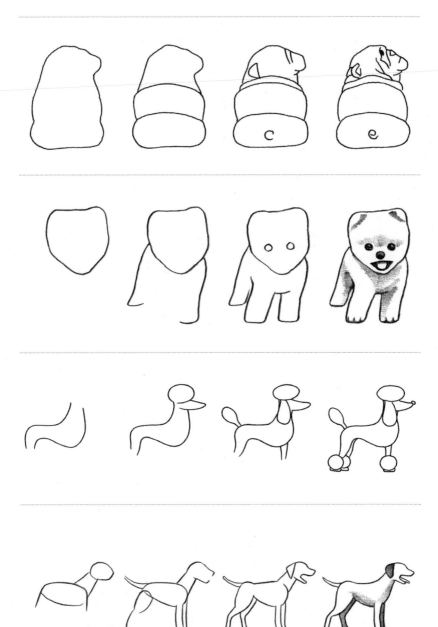

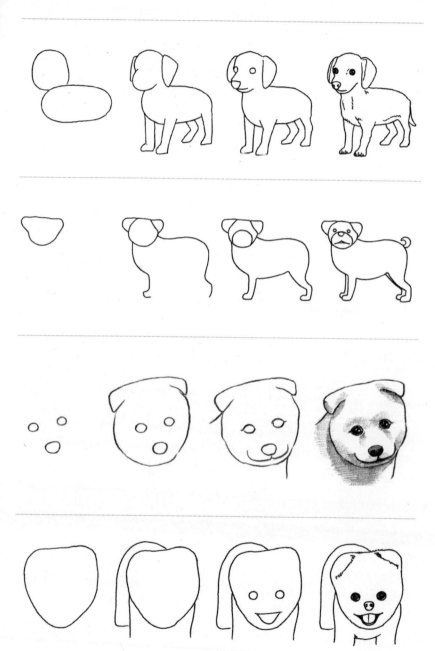

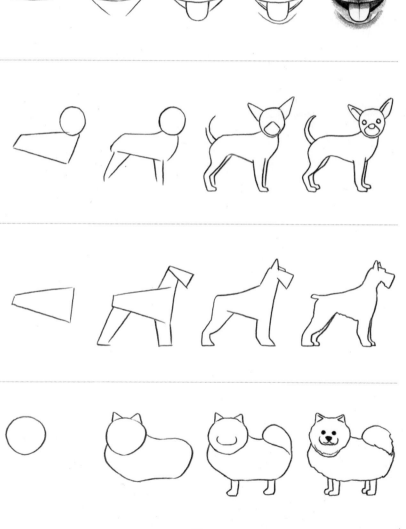

눈동자의 작게 빛나는 부분은 비워 두고
나머지를 진하게 칠해서 눈동자를
또렷하게 만들어요.

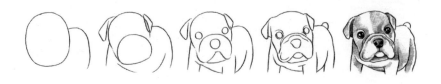

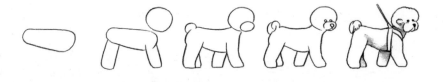

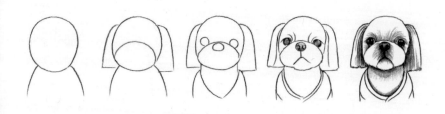

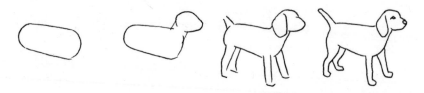

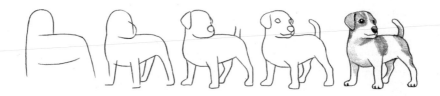

선을 구불구불하게 그리면
꼬불꼬불한 털 느낌을
표현할 수 있어요.

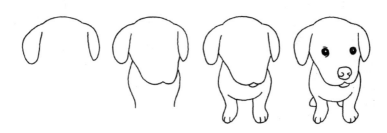

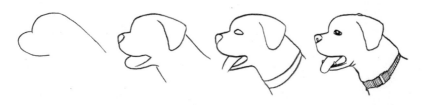

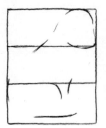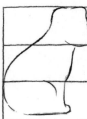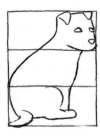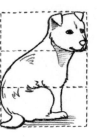

고개가 기울어져 있으므로
눈과 입의 기울기를
맞추어 그려요.

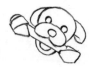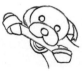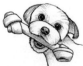

격자로 보조선을 긋고
한 칸씩 형태에
맞게 그림을 그려요.

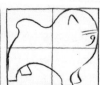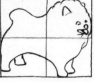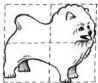

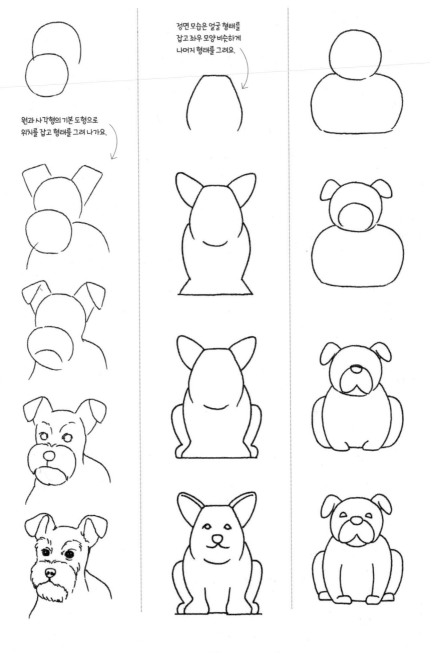

정면 모습은 얼굴 형태를
잡고 좌우 모양 비슷하게
나머지 형태를 그려요.

원과 사각형의 기본 도형으로
위치를 잡고 형태를 그려 나가요.

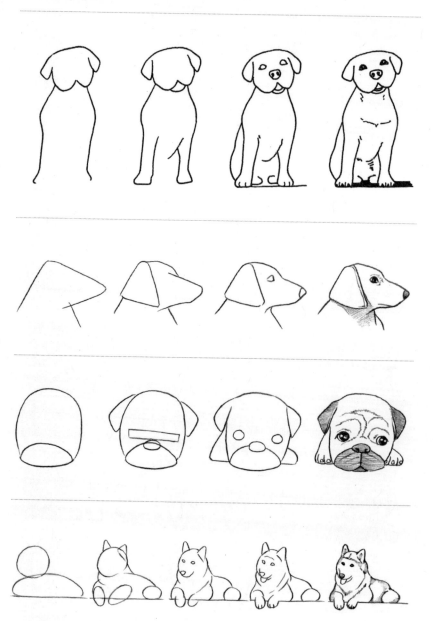

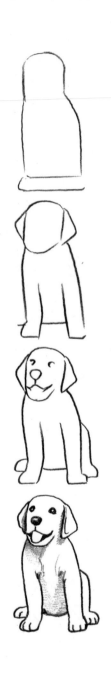

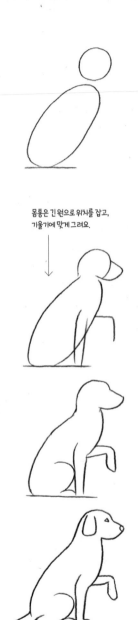

몸통은 긴 원으로 위치를 잡고,
기울기에 맞게 그려요.

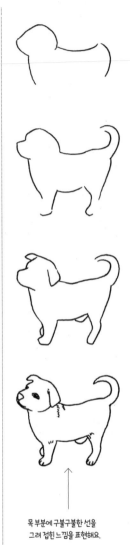

목 부분에 구불구불한 선을
그려 접힌 느낌을 표현해요.

PART 2

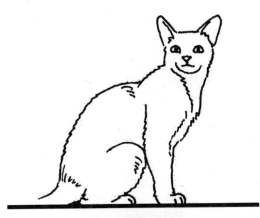

고양이

요즘은 강아지와 더불어 고양이를 반려동물로 많이 키우고 있는데요. 고양이는 다른 동물에 비해 유연한 몸을 가지고 있어서 여러 자세를 취할 수 있죠. 고양이의 모습을 자세하게 그리기보다 선으로 간단하게 그려 봐요. 고양이는 품종에 따라 생김새가 다르지만 공통의 모습도 갖고 있으니 따라 그리다 보면 다양한 고양이를 자신 있게 그릴 수 있을 거예요.

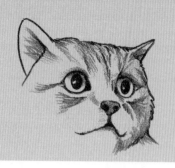

고양이는 얼굴은 둥글고,
귀는 삼각형 모양으로 된
경우가 많아요.

 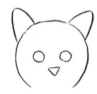 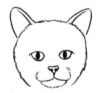

고양이는 주둥이가 강아지에 비해
많이 나와 있지 않아요.

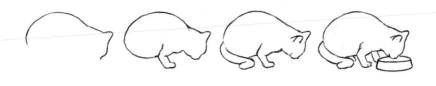

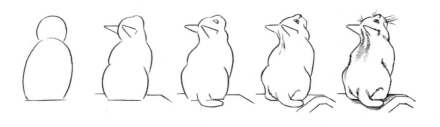

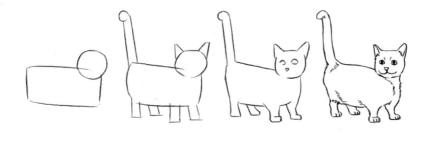

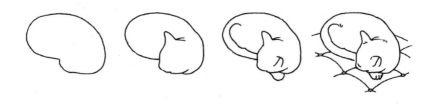

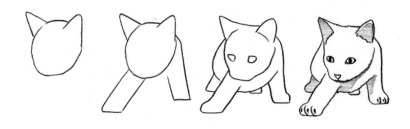

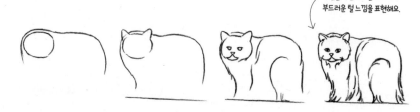

연필을 곡선으로 길게 그어서
부드러운 털 느낌을 표현해요.

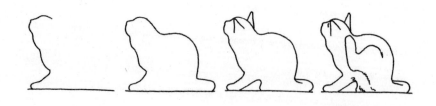

얼굴과 발 아랫부분을 어둡게 하면
입체감을 줄 수 있어요.

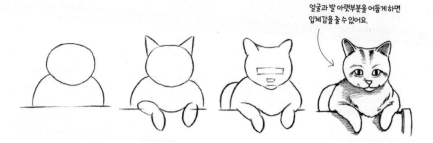

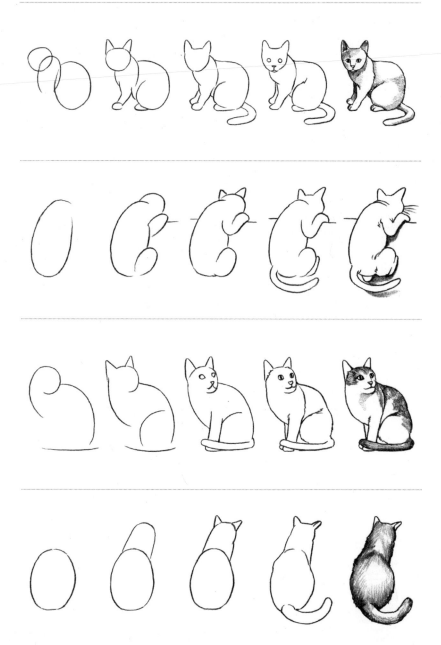

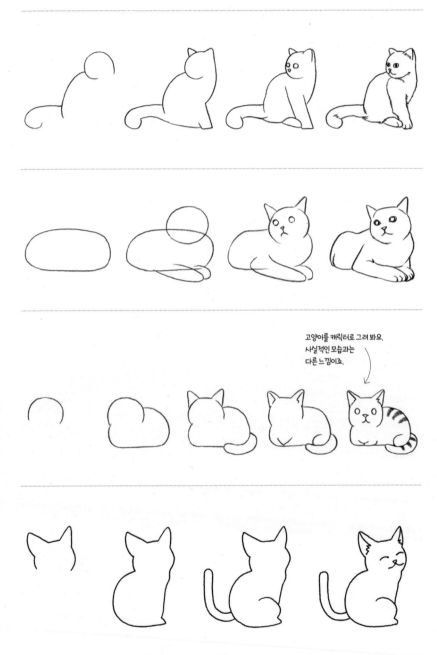

고양이를 캐릭터로 그려 봐요.
사실적인 모습과는
다른 느낌이죠.

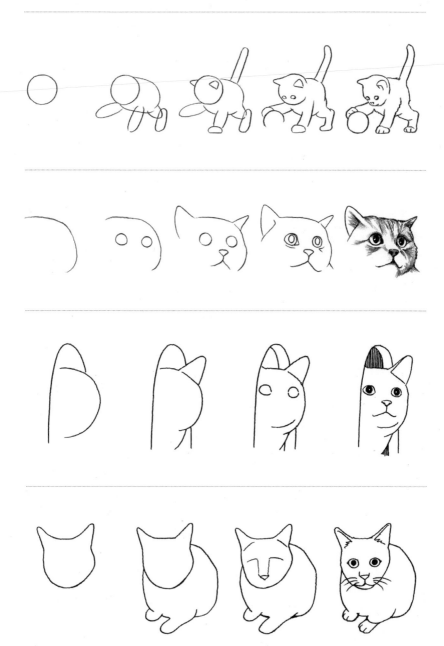

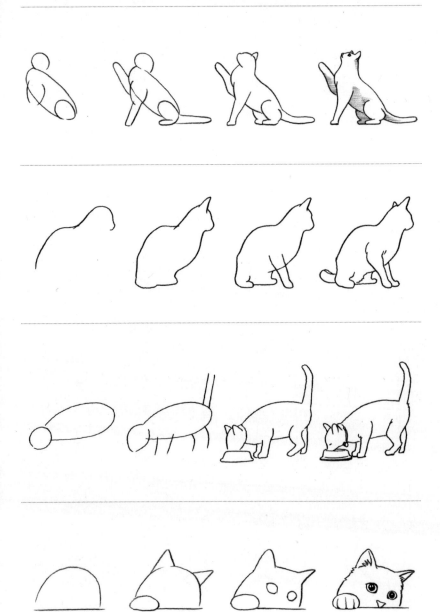

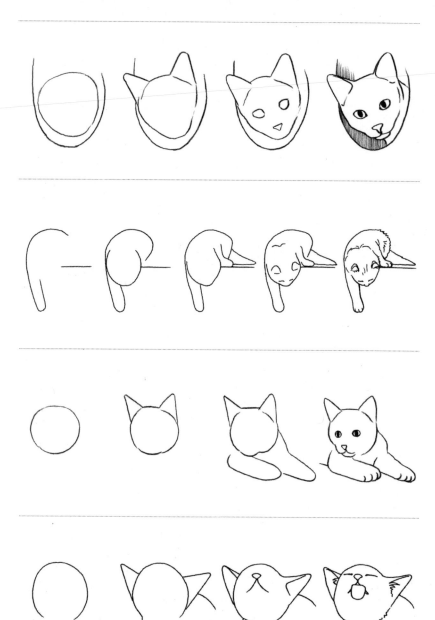

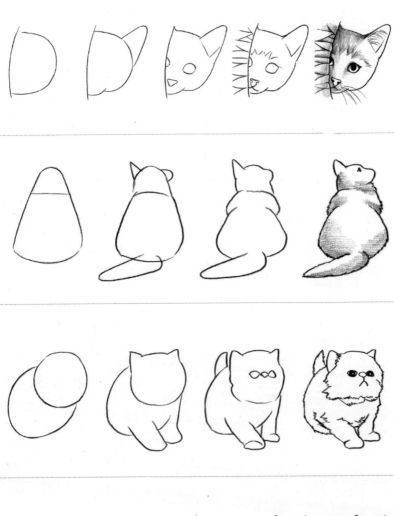

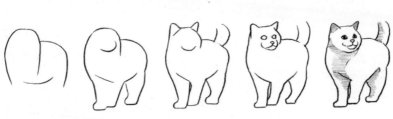

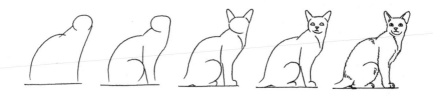

수북한 털로 덮여 있어 몸 형태가 잘 보이지
않아요. 계란 모양으로 몸을 그리고 귀와 다리,
꼬리를 추가로 그려 줘요.

정면 모습이므로 좌우
모양을 비슷하게 그려요.

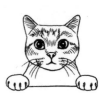

머리, 몸통, 다리를 원
모양으로 위치를 잡아요.

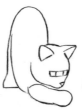
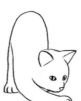
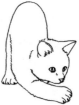

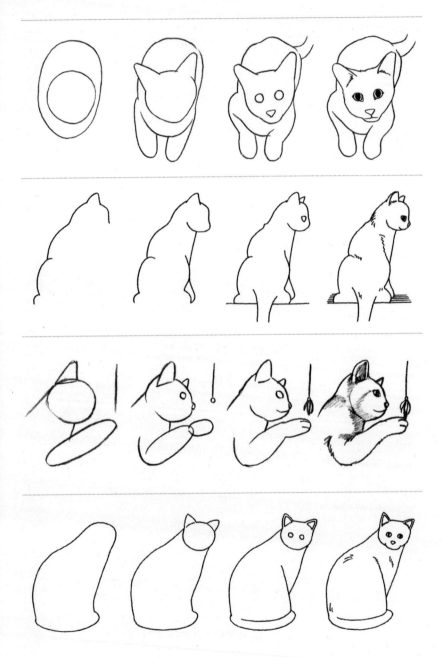

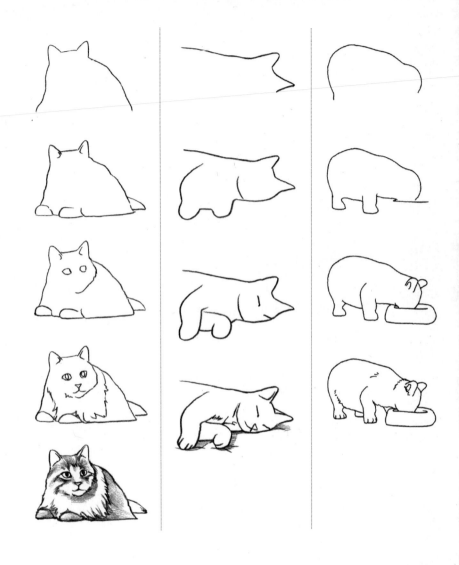

방석 위에서 자고 있는 고양이에요.
고양이의 다양한 모습을 재미있게 그려 봐요.

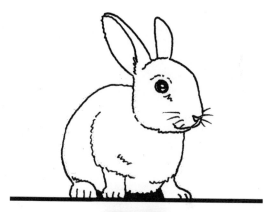

동물

동물은 오래전부터 인간과 더불어 살아가는 친숙한 존재입니다. 강아지나 고양이처럼 우리 주변에서 쉽게 보는 동물도 있지만, 동물원이나 TV에서만 볼 수 있는 동물도 있어요. 동물마다 다른 생김새를 가지고 있어서 그리다 보면 각기 다른 특징을 알 수 있죠. 여러분은 어떤 동물을 좋아하나요? 좋아하는 동물부터 그려 봐요.

01

Water Living Animal

물에 사는
동물

물고기 ...

둥근 몸통에 지느러미를
위치에 맞게 그려요.

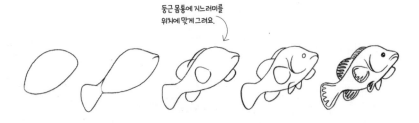

물고기 ...

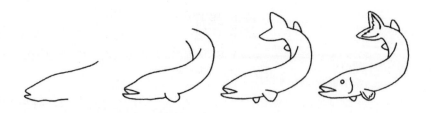

물고기 ...

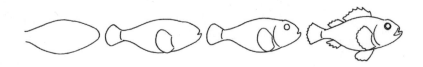

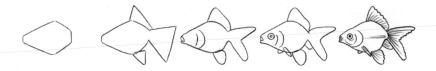

몸에 색을 칠하면
줄무늬가 선명하게
나타나요.

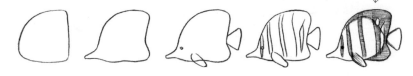

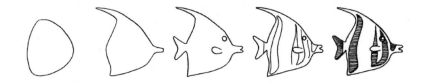

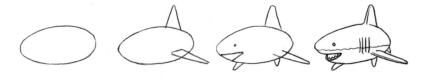

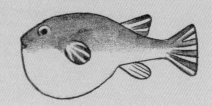

복어

등쪽은 진하게색을 넣어
배 부분과 구분되게해 줘요.

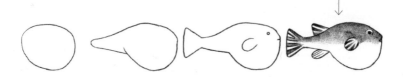

청새치

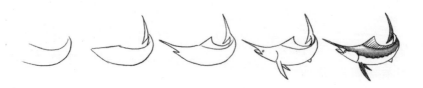

새우

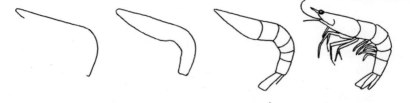

10개의 다리는 구부러진 선으로
위치를 잡고 그려요.

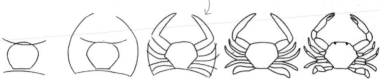

문어

둥글게 몸통을 그리고, 몸통을 기준으로
뻗은 다리의 위치를 정해요.

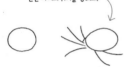

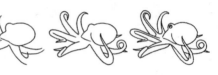

돌고래

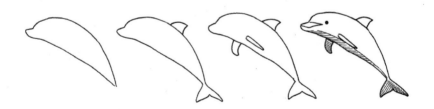

장어

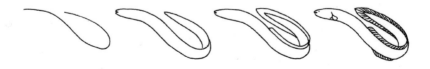

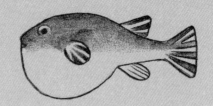

해마

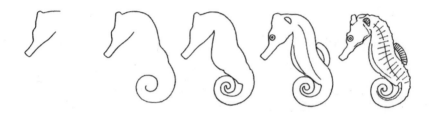

악어

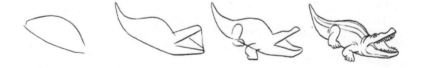

아프리카물소

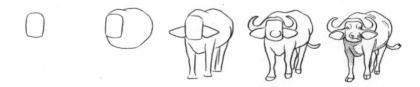

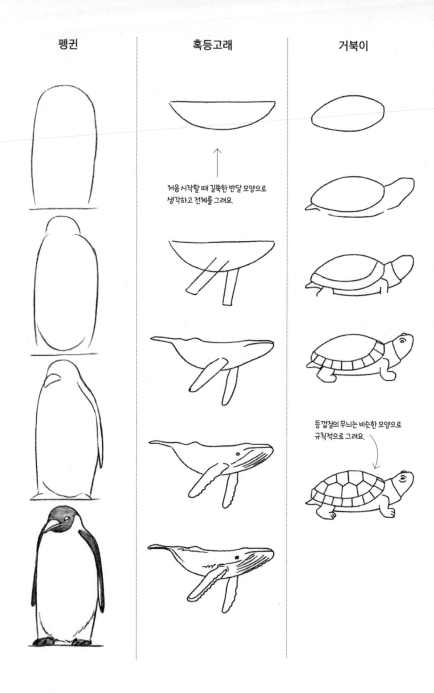

펭귄

혹등고래

거북이

처음 시작할 때 길쭉한 반달 모양으로
생각하고 전체를 그려요.

등껍질의 무늬는 비슷한 모양으로
규칙적으로 그려요.

Water Living Animal

물에 사는
동물

홍학 ···

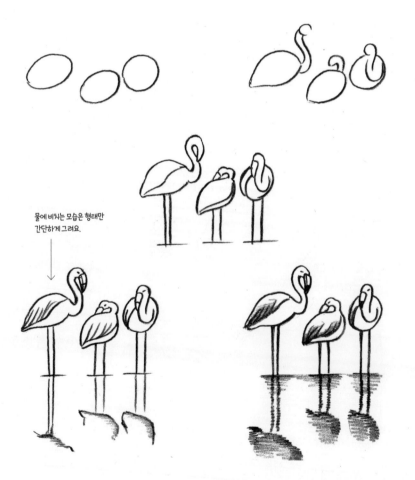

물에 비치는 모습은 형태만
간단하게 그려요.

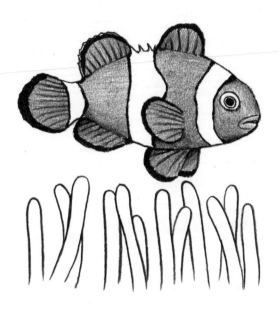

토코투칸

큰 부리가 특징인 만큼 부리를
몸에 비해 크게 그려요.

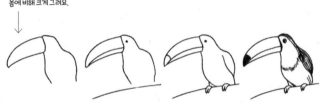

갈매기

날개의 깃털은 부채가
펼쳐진 모양으로 그려요.

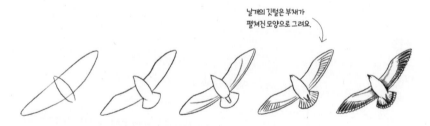

갈매기

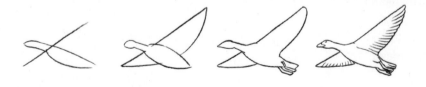

까치

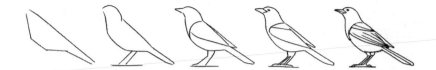

제비

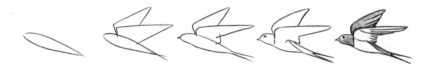

칠면조

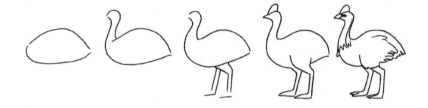

독수리

갈고리 모양의 부리를
아래로 휘어지게 그려요.

올빼미

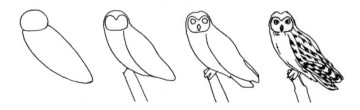

03

Land Living Animal

땅에 사는 동물

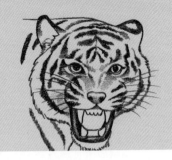

돼지

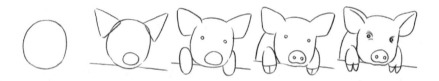

판다

나무의 형태를 그리고 나무를 기준으로 판다를 그려요.

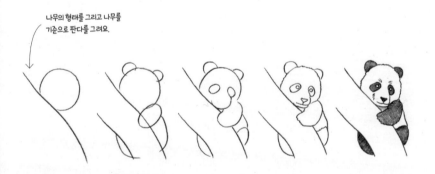

북극곰

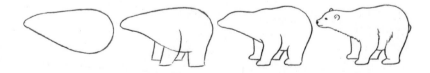

기린 코뿔소 말

57

03

Land Living Animal

땅에 사는
동물

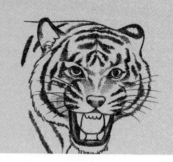

기린

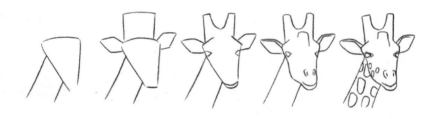

코뿔소

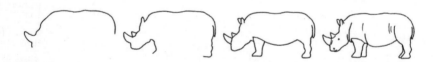

낙타

등에 혹과 구부러진 목이 특징이니
이 부분을 강조해서 그려요.

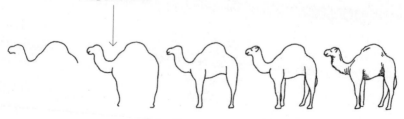

얼룩말	호랑이	치타

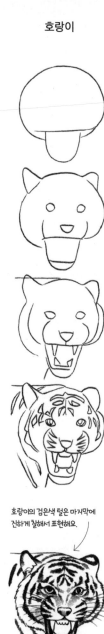

얼룩무늬는 일정한 모양
이 되지 않게 그려요.

호랑이의 검은색 털은 마지막에
진하게 칠해서 표현해요.

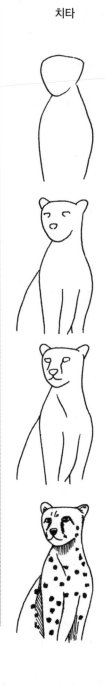

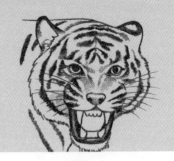

말
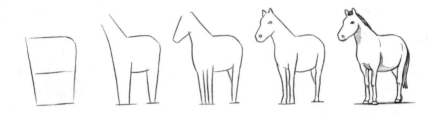

타조
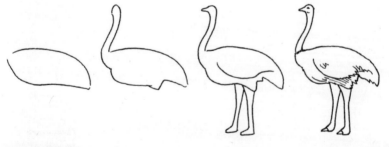

호랑이
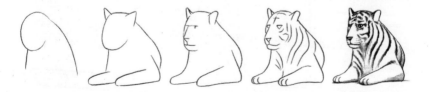

무서운 호랑이를 귀여운
캐릭터로 그려 봐요.

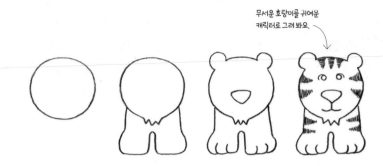

다리 모양을 잘 그려야 달리는
모습이 어색하지 않아요.

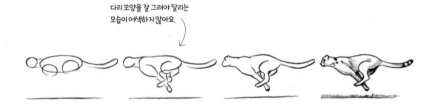

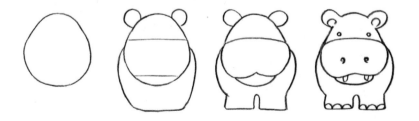

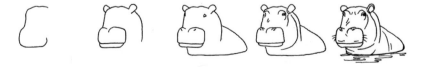

03

땅에 사는
동물

하마

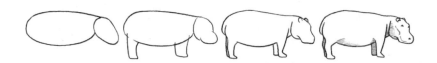

사자

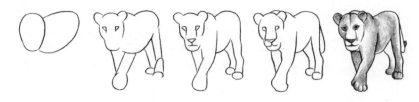

사자

무서운 사자를 귀여운
캐릭터로 그려 봐요.

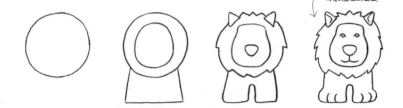

갈기는 곡선으로 길게
그려서 표현해요.

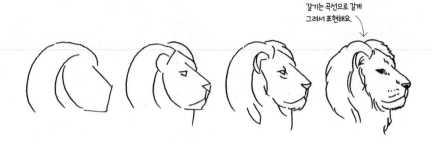

사자

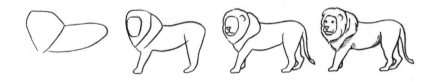

코끼리

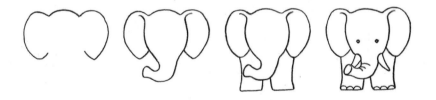

양

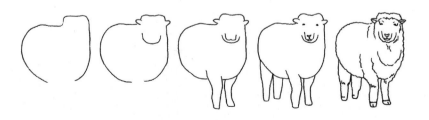

03

Land Living Animal

땅에 사는 동물

캥거루

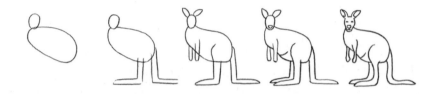

코알라

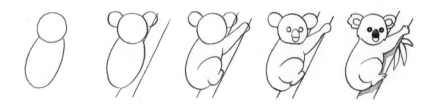

코알라

얼굴은 둥글게 그리고,
귀도 둥글고 크게 그려요.

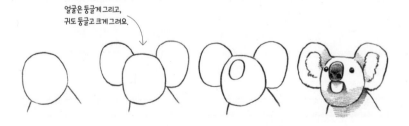

임팔라

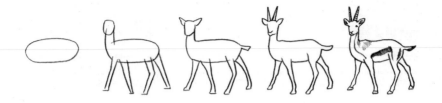

하이에나

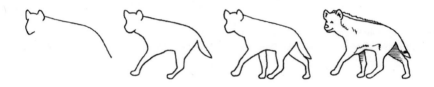

여우

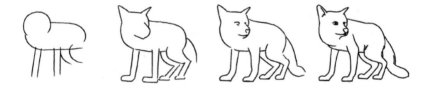

사막여우

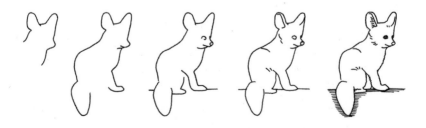

03

Land Living Animal

땅에 사는
동물

토끼

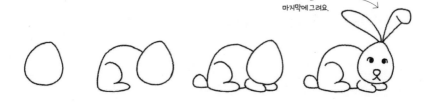

기다란 귀를
마지막에 그려요.

토끼

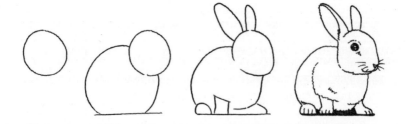

달팽이

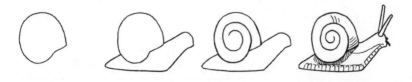

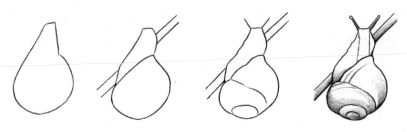

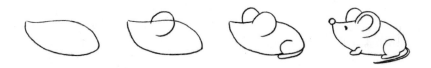

고슴도치 등의 가시는
간단히 표현해요.

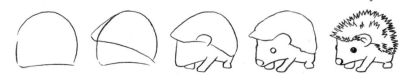

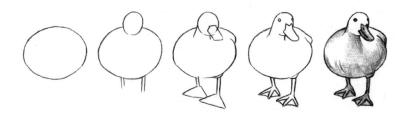

03

Land Living Animal

땅에 사는
동물

닭

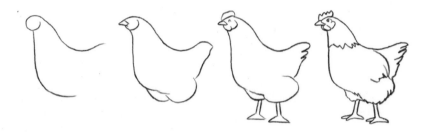

병아리

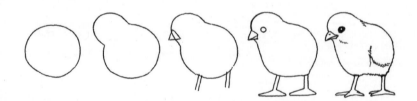

나무늘보

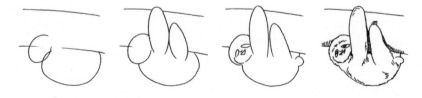

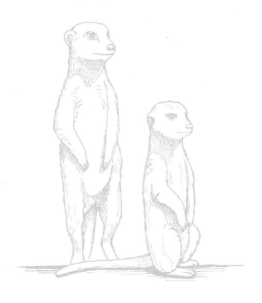

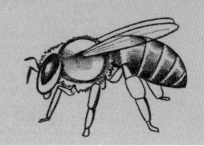

무당벌레

가운데 기준선을 그어 이에 맞춰
몸의 형태를 그려 나가요.

 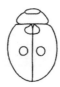 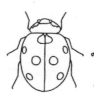 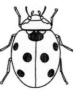

무당벌레

일정하게 있는 점무늬는
검은색으로 진하게 칠해요.

 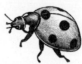

벌

 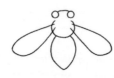 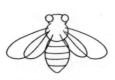 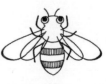

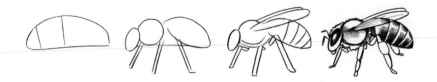

꿀벌

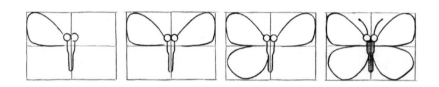

나비

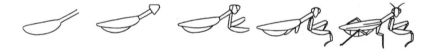

사마귀

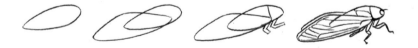

매미

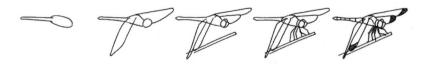

잠자리

04

Insect

곤충

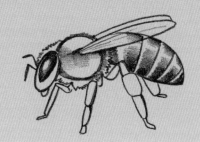

사슴벌레

6개의 다리는 마지막에
각각 위치에 맞게 그려요.

 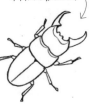

장수하늘소

장수풍뎅이

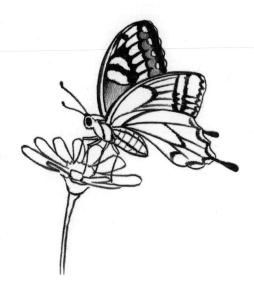

프로토케라톱스 ·····

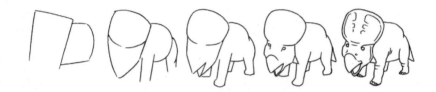

람베오사우루스 ·····

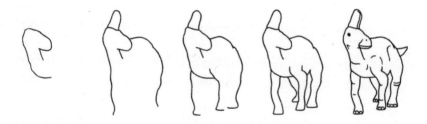

렉소비사우루스 ·····

몸통의 형태를 그린 다음 등에
난 뿔을 줄 맞춰 그려요.

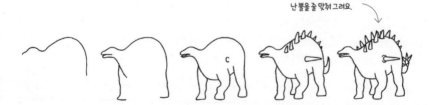

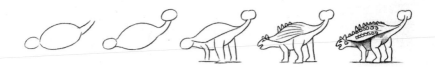

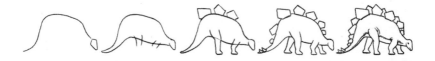

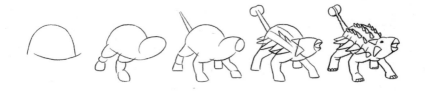

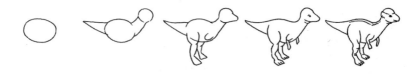

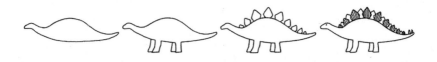

05

공룡

트리케라톱스

 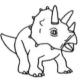

펜타케라톱스

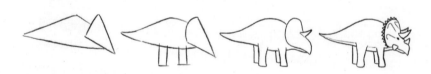

익룡

삼각형으로 날개의 위치,
크기를 맞춰 그려요.

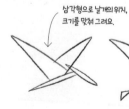

| 티라노사우루스 | 브라키오사우루스 | 티라노사우루스 |

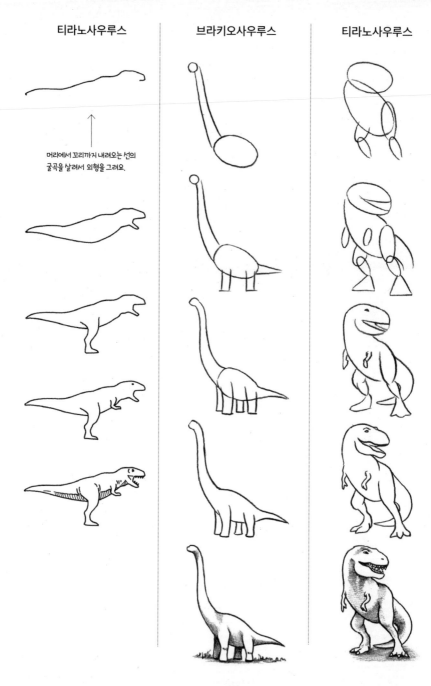

머리에서 꼬리까지 내려오는 선의
굴곡을 살려서 외형을 그려요.

PART 4

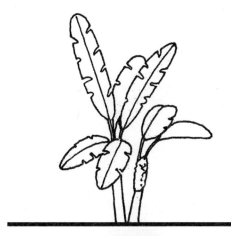

식물

길거리에 있는 가로수와 화분의 꽃과 나무까지 식물은 일상 가까이에 존재해요. 특히 꽃은 보는 것만으로도 기분을 좋게 만드는데요. 이제 식물을 보는 것만이 아닌 그림으로 그려 일상의 즐거움을 느껴 봐요. 직접 봤거나 들어 본 식물도 있고, 처음 보는 식물도 있을 거예요. 이번 기회에 몰랐던 식물 이름을 알아가는 것도 좋겠죠.

01

Grass Drawing

풀

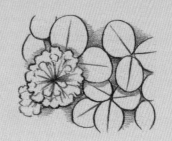

수초

중심 줄기를 그리고 양쪽으로
모양이 다른 잎들을 그려요.

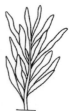

수초

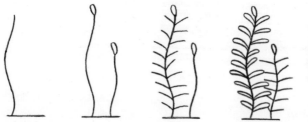
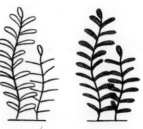

필레아페페

토끼풀	강아지풀	붉은토끼풀

02

Tree Drawing

나무

침엽수

 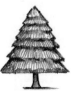

자작나무

표면의 무늬는 진하게 색을 칠해서
또렷하게 보이게 합니다.

바오밥나무

 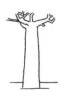

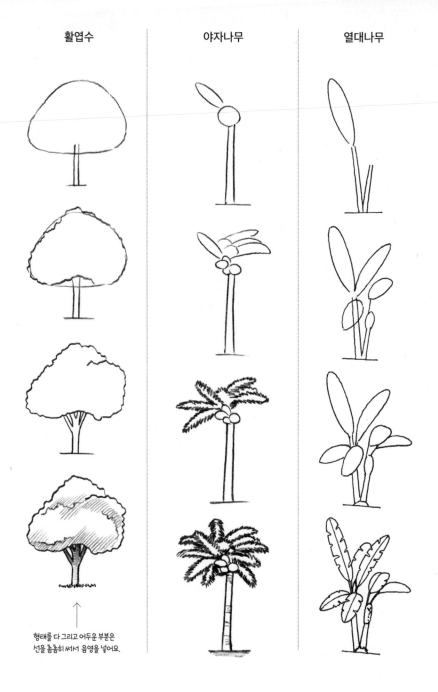

활엽수	야자나무	열대나무

형태를 다 그리고 어두운 부분은
선을 촘촘히 써서 음영을 넣어요.

83

02

Tree Drawing

나무

과일나무

선인장

 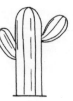 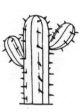

선인장

 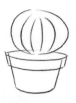

가시는 마지막에
짧은 선으로
표현해요.

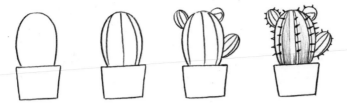

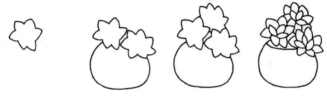

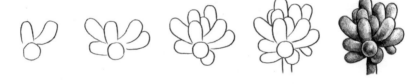

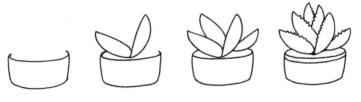

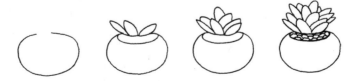

03

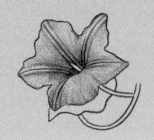

Flower Drawing

꽃

꽃기린 ··

꽃기린 ··

장미 ··

꽃잔디

플록스

꽃을 둥글게 그리고 꽃잎을 비슷한
크기로 나눠 꽃 모양을 만들어요.

캄파눌라

맨드라미

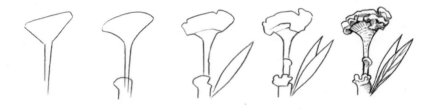

범부채꽃

꽃잎의 검은 반점은
마지막에 그려요.

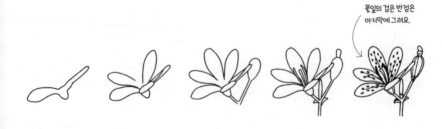

호박꽃

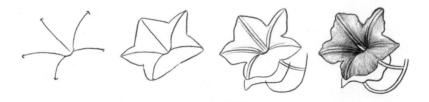

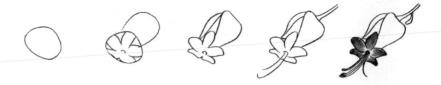

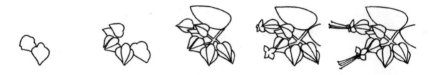

독말풀

십자선을 기울여서 긋고,
앞쪽에 원을 그려요.

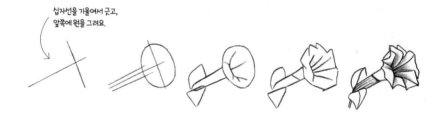

능소화

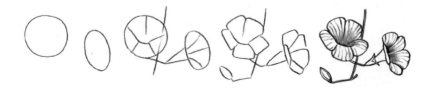

89

Flower Drawing

꽃

동백꽃

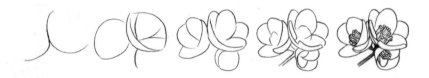

비비추

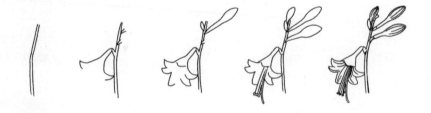

설악초

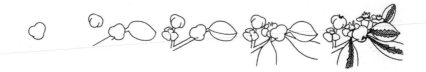

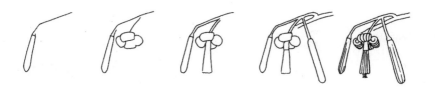

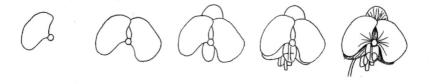

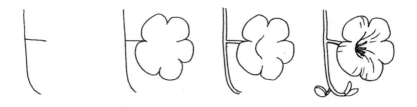

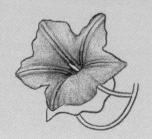

금낭화

하트 모양의 꽃이 나란히 달려
있는데 앞쪽부터 하나씩 그려요.

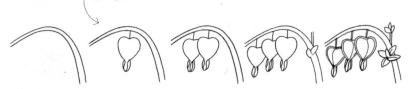

옥잠화

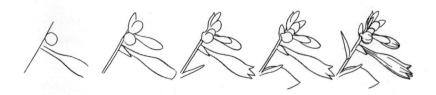

옥잠화

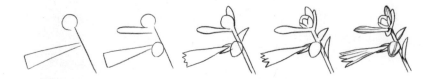

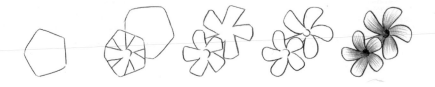

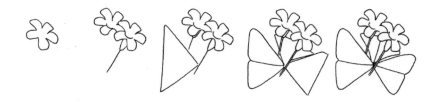

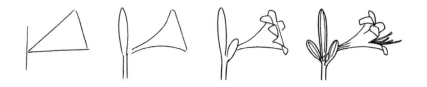

꽃을 그린 뒤 같게 나 있는
여러 개의 수술을 그려요.

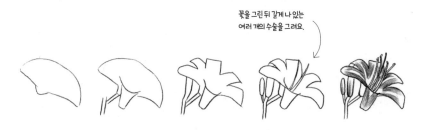

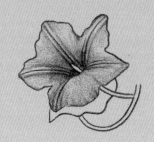

튤립

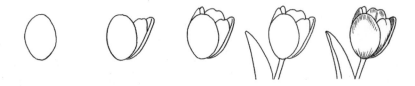

도라지꽃

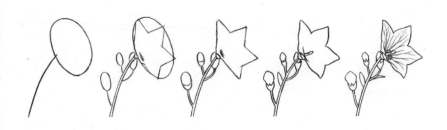

참나리꽃

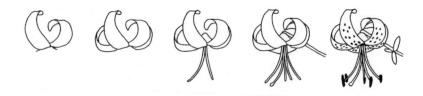

상사화	원추리	튤립

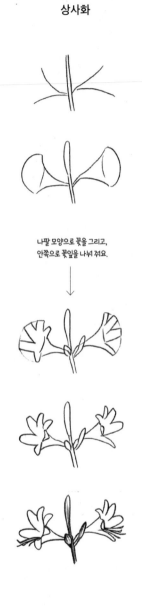

둥근 모양으로
꽃의 위치를 잡고,
아래쪽의 줄기와
잎을 그려 나가요.

나팔 모양으로 꽃을 그리고,
안쪽으로 꽃잎을 나눠 줘요.

일일초

 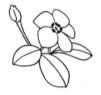

나팔꽃

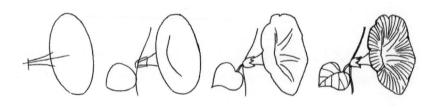

목련

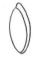

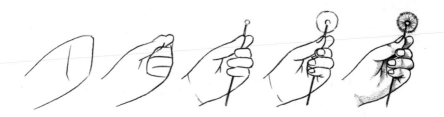

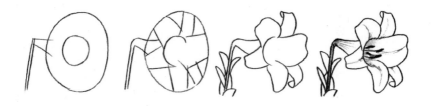

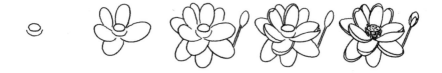

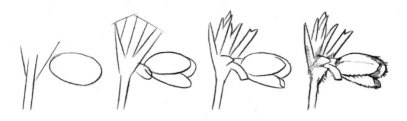

03

Flower Drawing

꽃

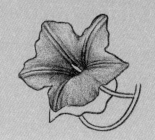

해바라기

시곗바늘처럼 가운데를
중심으로 돌아가면서
잎을 한 개씩 그려 나가요.

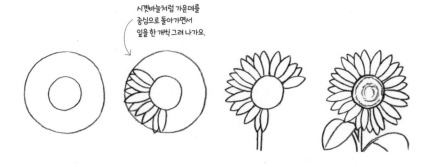

해바라기

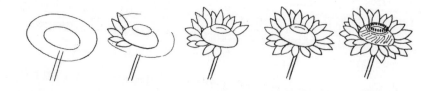

산딸나무꽃

접시꽃	둥근잎유홍초	스파티필름

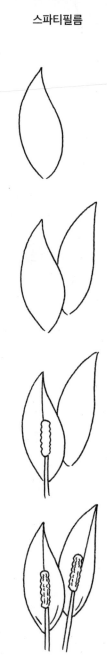

꽃의 수술은 마지막에 그려 넣어요.

03

Flower Drawing

꽃

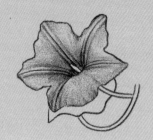

초롱꽃

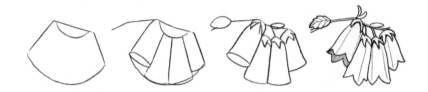

코스모스

꽃의 중심 위치를 잡고 꽃잎을
한 개씩 그려 나가요.

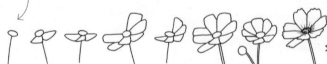

꽃

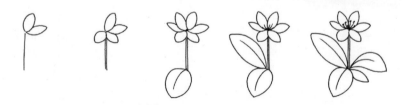

만수국	무궁화	수선화

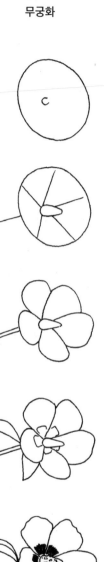

두 개의 꽃을 원기둥 형태로
그리고 꽃잎을 그려 나가요.

03

Flower Drawing

꽃

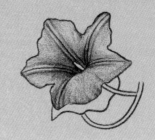

꽃

중심을 잡고 비슷한 크기의
꽃잎을 돌아가며 그려요.

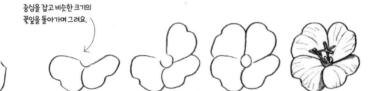

꽃

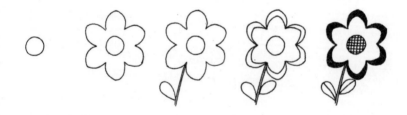

꽃

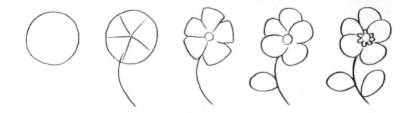

원을 꽃잎 개수대로
비슷한 크기로 나누고
꽃잎 모양을 그려요.

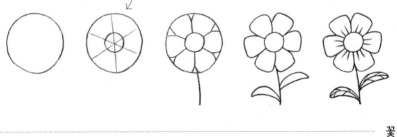
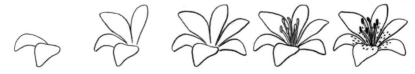

03

Flower Drawing

꽃

꽃 ...

원을 그리고 안쪽을
비슷한 크기로 나눈 뒤
잎 모양을 그려 나가요.

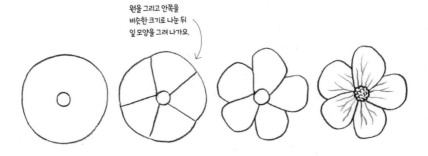

꽃병 ...

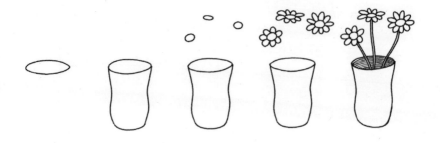

Drawing of
almost everything

PART 5

인물

사람의 얼굴을 비롯해 신체 부위를 그려 볼 거예요. 인물을 그
릴 때 닮게 그려야 한다는 압박 때문에 어렵게 생각할 수 있지
만 똑같이 그린다는 생각보다 인물 그리기 경험을 쌓고 흥미를
갖는 계기로 삼으면 좋겠어요.

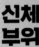

01

Body Parts

신체
부위

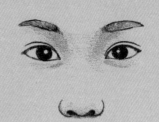

눈, 코

박스 형태로 위치를 먼저 잡고
정확한 모양을 만들어 가요.

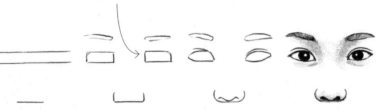

입

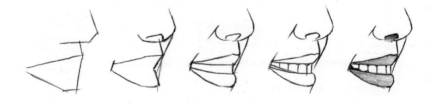

다리

한쪽 발을 먼저 그리고
나머지 발을 그려요.

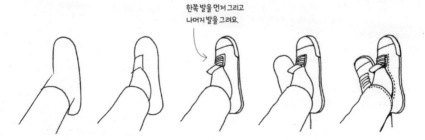

눈	입	입

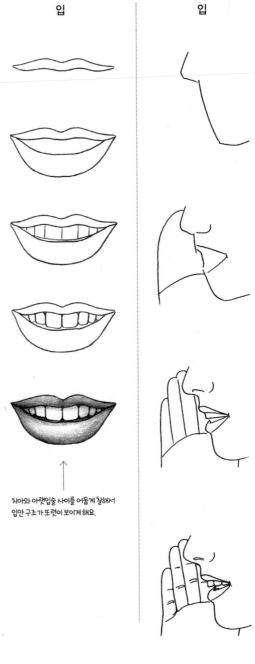

검은 눈동자는 작게 빛나는
부분을 비우고 색을 칠해요.

치아와 아랫입술 사이를 어둡게 칠해서
입안 구조가 또렷이 보이게 해요.

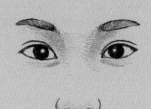

다리

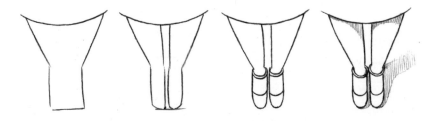

발

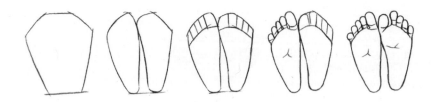

브이하는 손

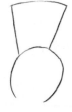 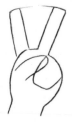 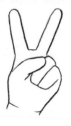

약속하는 손 손잡은 모습 손잡고 걷는 모습

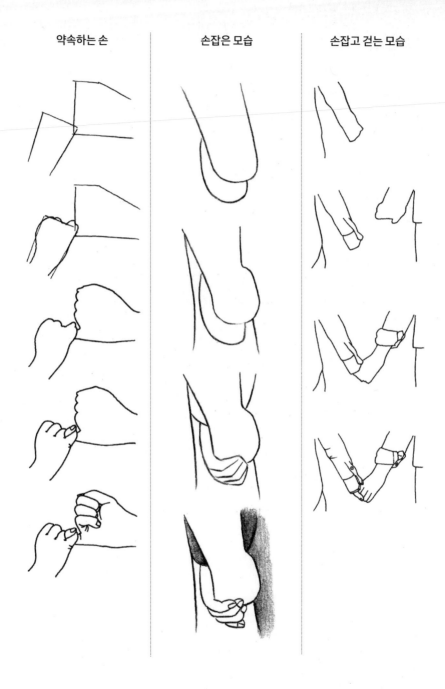

01

Body Parts

신체
부위

한 손으로 하트

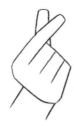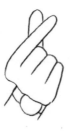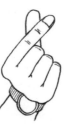

두 손으로 하트

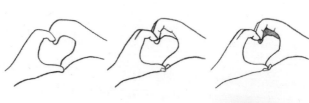

그림자는 어둡게 칠해서
위에 보이는 손과 구분해 줘요.

02

Man Drawing

남자

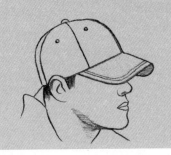

남자 정면

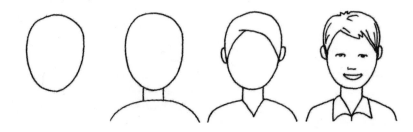

남자 옆모습

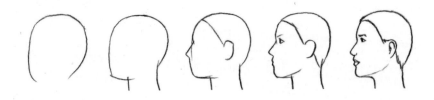

남자 옆모습

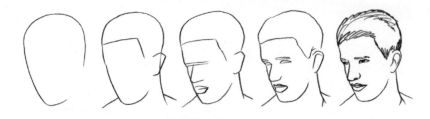

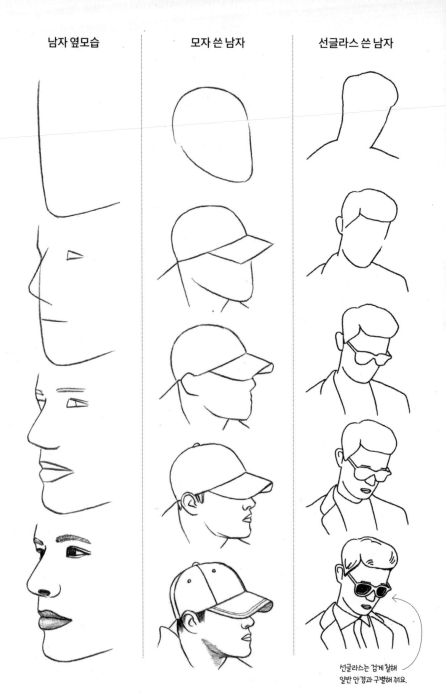

남자 옆모습 모자 쓴 남자 선글라스 쓴 남자

선글라스는 검게 칠해
일반 안경과 구별해 줘요.

남자

양복 입은 남자

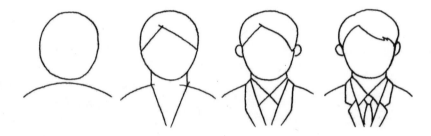

웃는 남자 얼굴

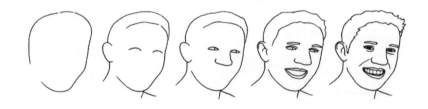

남녀 걸어가는 뒷모습

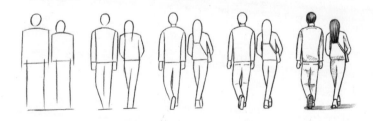

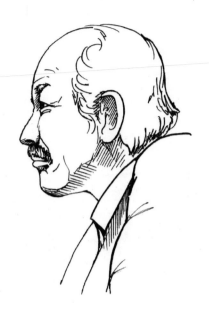

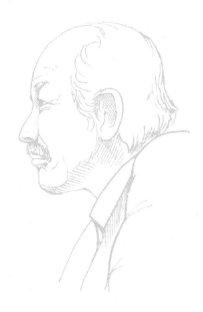

03

Woman Drawing

여자

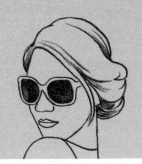

여자 그리기

여자 그리기

여자 그리기

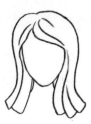

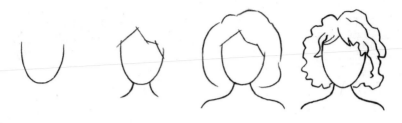

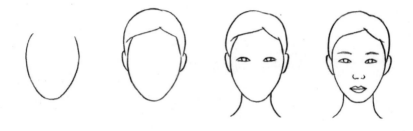

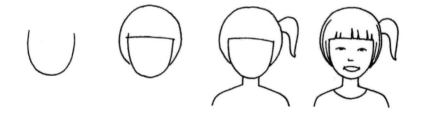

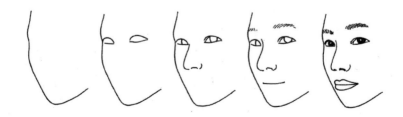

03

여자

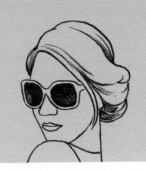

여자 옆모습

눈과 입은 기울기를
같게 해서 그려요.

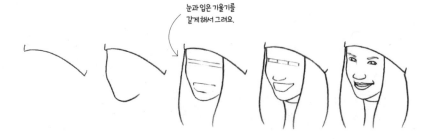

여자 옆모습

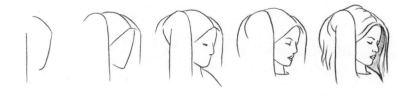

여자 옆모습

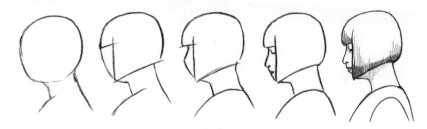

여자 옆모습 　　　　　 여자 옆모습 　　　　　 모자 쓴 여자

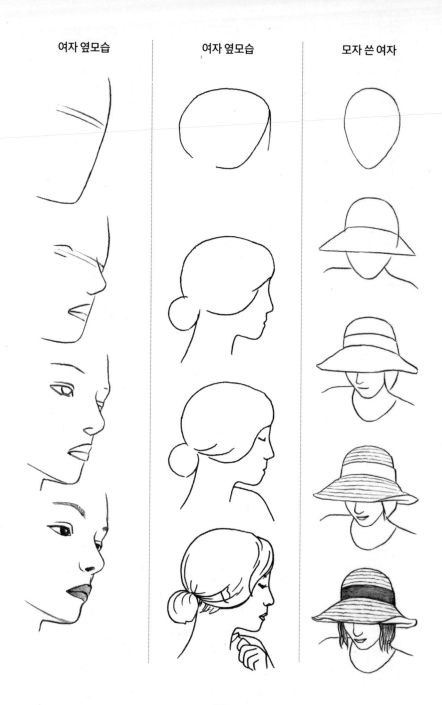

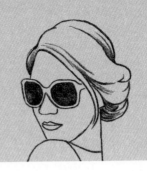

03

Woman Drawing

여자

선글라스 쓴 여자

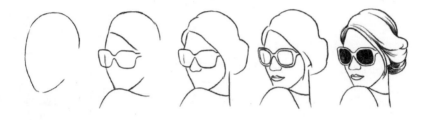

선글라스 쓴 여자

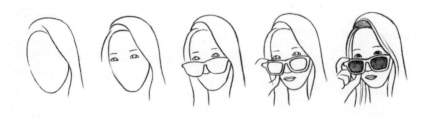

모자 쓴 여자

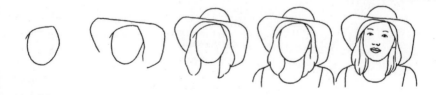

앉아 있는 여자 모습　　세 명의 여자 모습　　마스크 쓴 여자

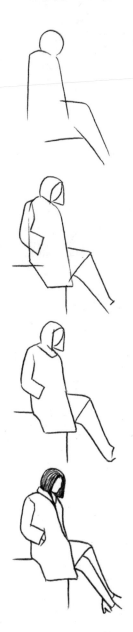 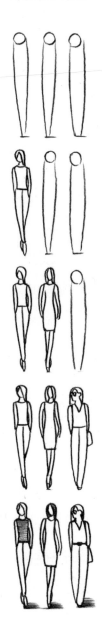

03

Woman Drawing

여자

모자 쓴 여자

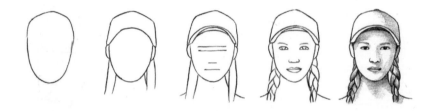

책 읽고 있는 여자

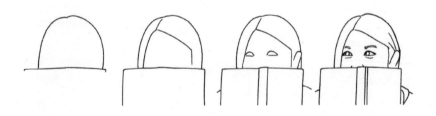

우산 쓴 여자

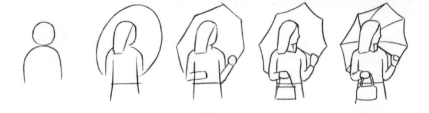

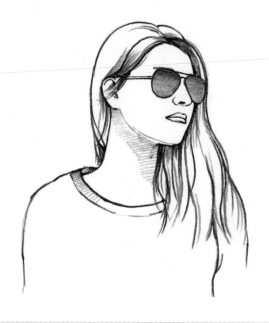

04

Child Drawing

아이

남자아이

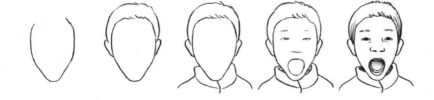

남자아이

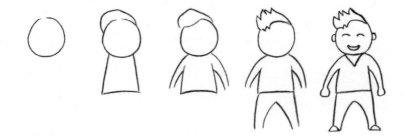

남자아이

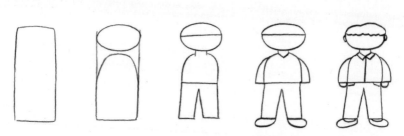

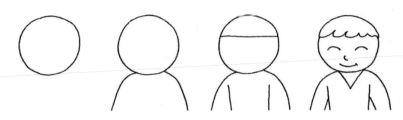

남자아이 얼굴

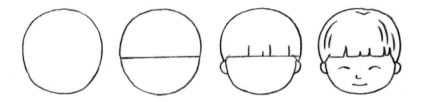

남자아이 옆모습

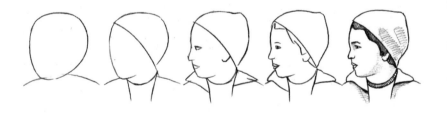

여자아이

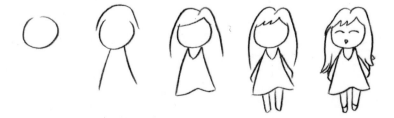

04

Child Drawing

아이

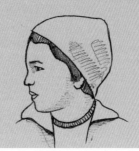

여자아이

 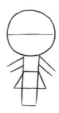

여자아이

여자아이 얼굴

아이 안은 모습	손잡고 있는 아이	간식 먹는 아이

129

라이프 스타일

그림을 그리고 싶은데 뭘 그릴까 고민된다면 주변을 둘러봐요.
우리 주변에는 그릴 소재가 많이 있답니다. 이제는 없어서는 안
될 필수품인 마스크와 스마트폰, 여유롭게 즐기는 커피 한 잔
등 주변에 보이는 작은 소품부터 큰 물건까지 그릴 수 있는 모
든 것을 담았어요. 일상 속에 보이는 소품을 그리다 보면 그냥
지나치게 되는 것도 관심을 갖고 한 번 더 관찰하게 된답니다.

01

Lifestyle Drawing

라이프
스타일

종이배
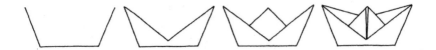

슬리퍼
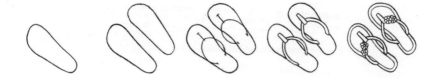

의자
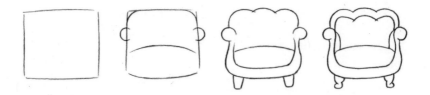

직사각형 모서리를 라운딩 해
서 우체통 외형을 만들어요.

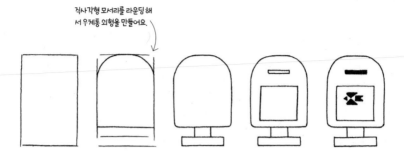

컵

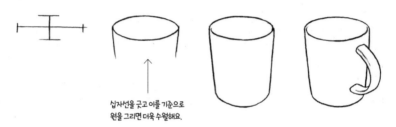

십자선을 긋고 이를 기준으로
원을 그리면 더욱 수월해요.

편지봉투

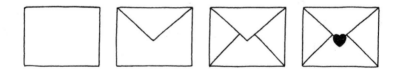

빗자루와 쓰레받기

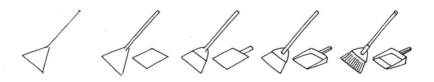

야구모자

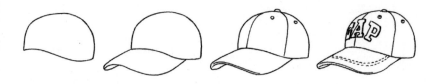

전기 주전자

둥근 모양을 그리기 위해 중심선을
긋고 양쪽 길이가 같은 선을
위아래 수평으로 그어요.

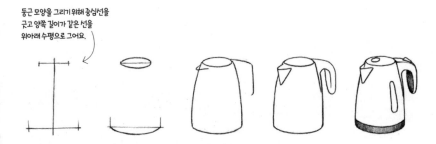

샌들

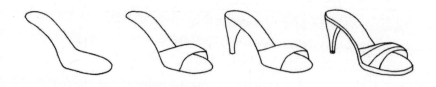

돼지 저금통

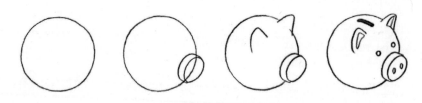

크게 보이는 면을 사각형으로 그리고,
이를 기준으로 다른 부분을 그려 나가요.

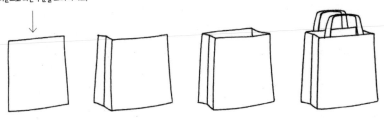

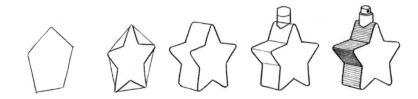

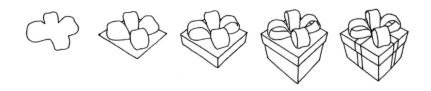

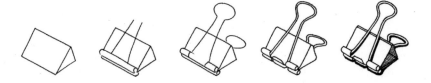

디퓨저

집게

망치

기울기에 맞게 십자선으로 위치를
잡은 뒤, 이를 기준으로 망치의
머리와 손잡이 부분을 그려요.

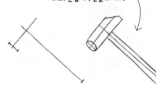 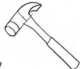 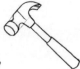

우산

우산의 꼭대기에 손잡이를 일자로
내려 긋고 끝부분을 휘게 만들어요.

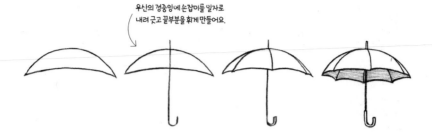

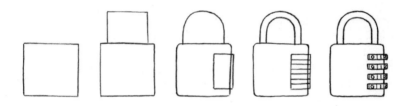

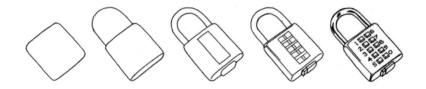

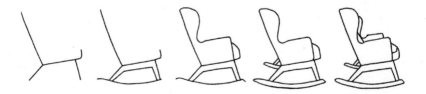

소화전

의자

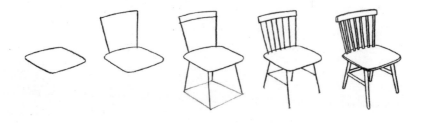

스마트폰

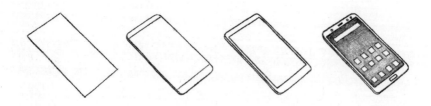

윷가락

비슷한 크기의 사각형 네 개를
각각 다른 위치에 그려요.

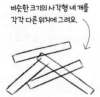

캔

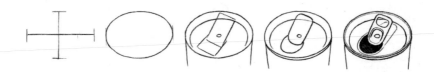

병따개

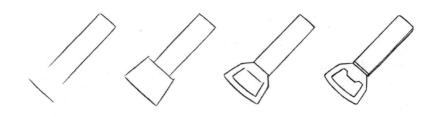

요구르트병

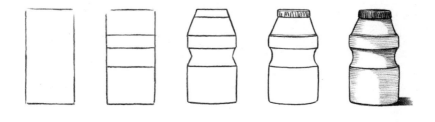

화장지 걸이

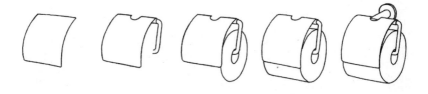

와인오프너

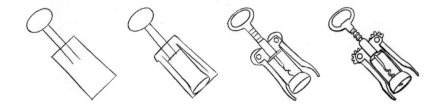

손목시계

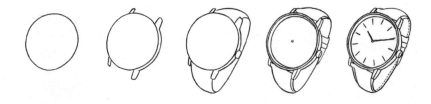

물뿌리개

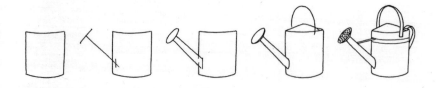

피아노

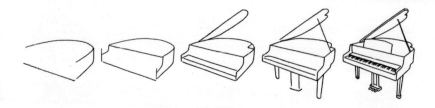

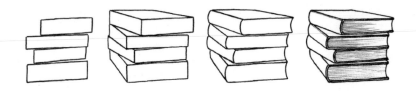

종이학

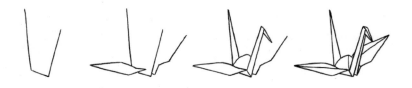

탬버린

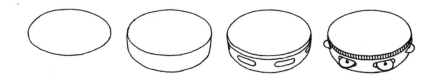

열쇠고리

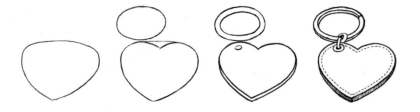

캠핑 전등

드라이기

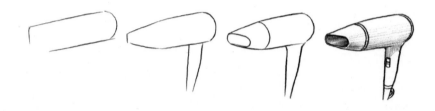

휴대용 선풍기

디지털 도어록

사각형을 밑으로 좁아지게 그려서
원근감을 나타내 줘요.

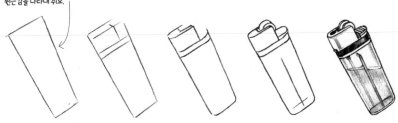

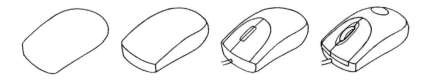

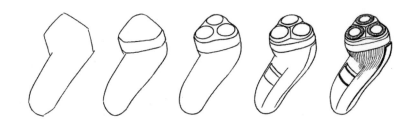

사각형을 그릴 때 형태가 찌그러져 보이지 않
게 기준선을 기울기에 맞게 그려야 해요.

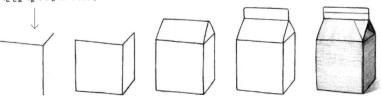

디퓨저

낚싯대

눈사람

헬멧

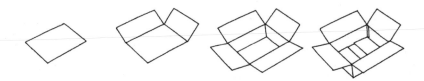

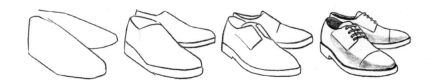

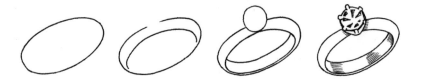

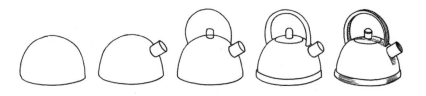

탁상시계

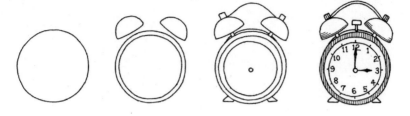

면도기

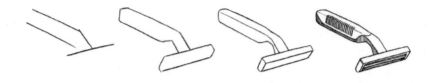

스테이플러

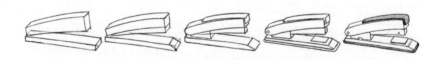

캔버스화

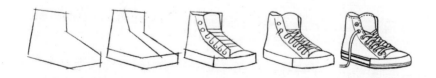

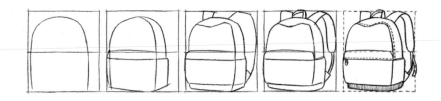

미용가위

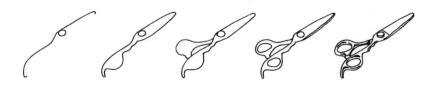

갑티슈

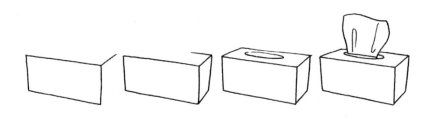

주전자

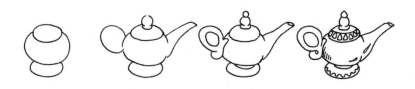

캔버스화

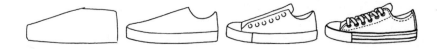

리본

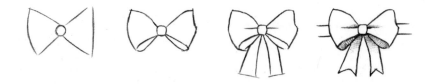

마이크

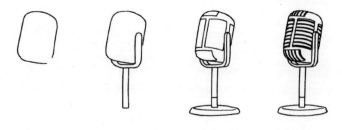

칫솔

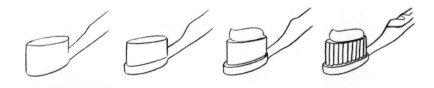

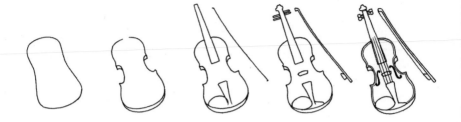

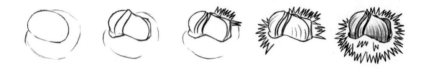

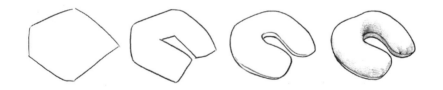

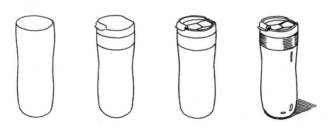

주전자

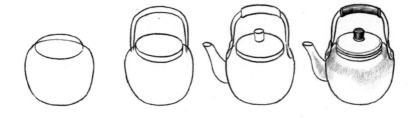

스포이드 공병

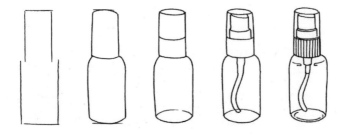

안경

사각형으로 외형 틀을 만들고
사각형 안쪽으로 둥근
안경테를 그려 나가요.

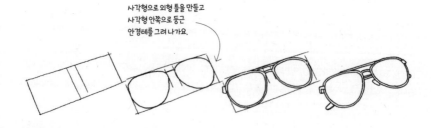

우체통

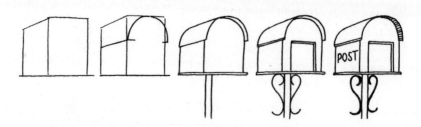

육면체	마스크	빨래집게

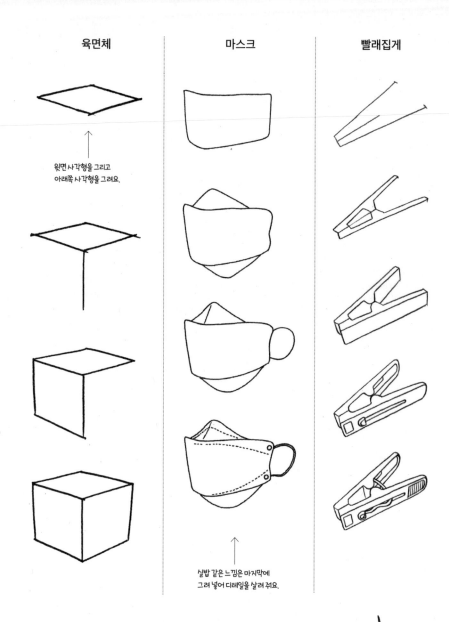

윗면 사각형을 그리고
아래쪽 사각형을 그려요.

실밥 같은 느낌은 마지막에
그려 넣어 디테일을 살려 줘요.

보통 정면 모습보다 측면을 그리기 어려워하는데
길이와 각도를 잘 관찰해서 그리는 게 중요해요.

전구
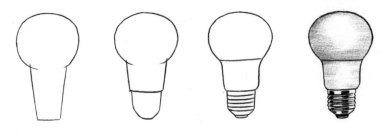

주사위
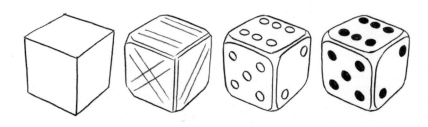

모자
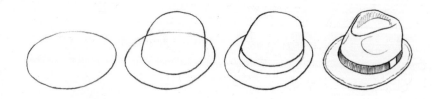

책
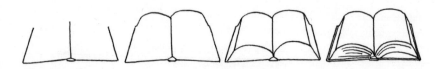

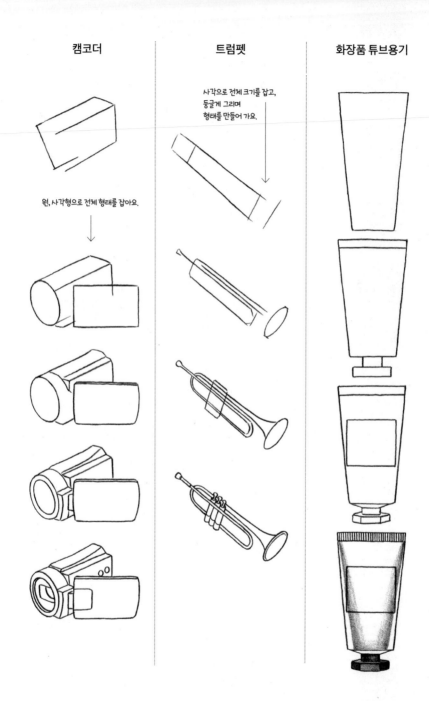

캠코더

원, 사각형으로 전체 형태를 잡아요.

트럼펫

사각으로 전체 크기를 잡고,
둥글게 그리며
형태를 만들어 가요.

화장품 튜브용기

자전거

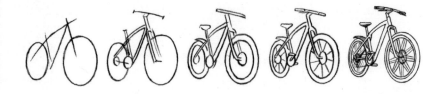

커터칼

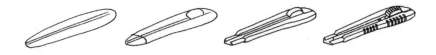

일회용컵

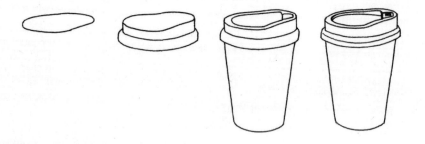

무선이어폰

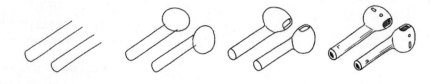

의자　　　　　　　　CCTV　　　　　　　　액자

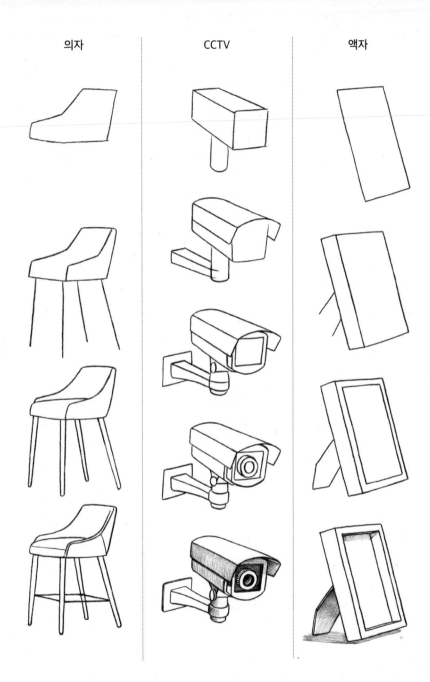

디지털카메라

넓적한 육면체로 몸체를 그리고,
렌즈는 원기둥을 눕혀 놓은 형태로
가운데에 그려요.

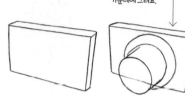

화장지

서류가방

에코백

전등 라바콘 리본

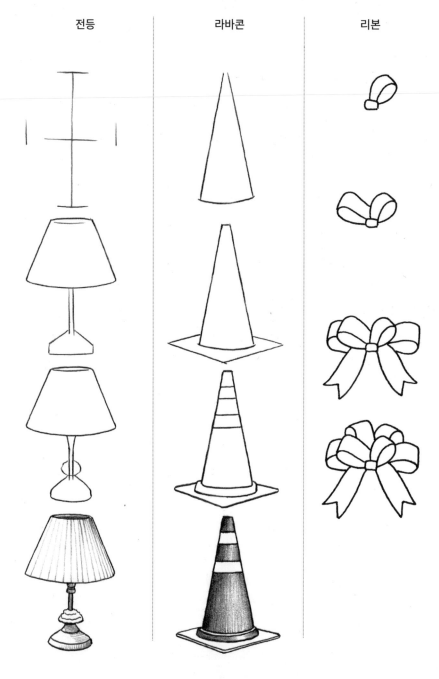

스쿠터

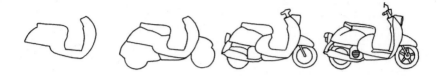

가위

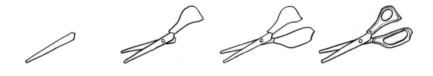

곰인형

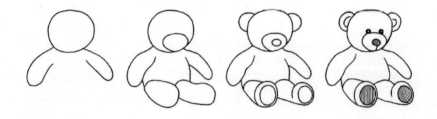

기타

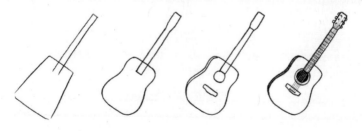

바람개비	분무기	소화기

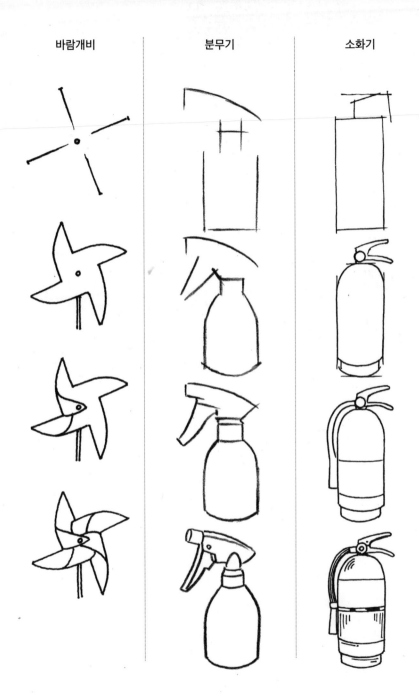

탁상용달력

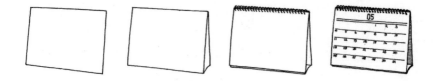

노트북

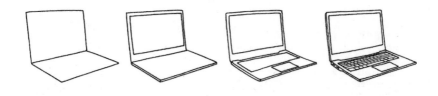

도토리

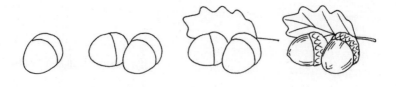

마이크

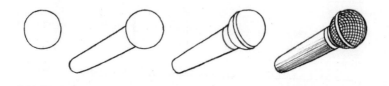

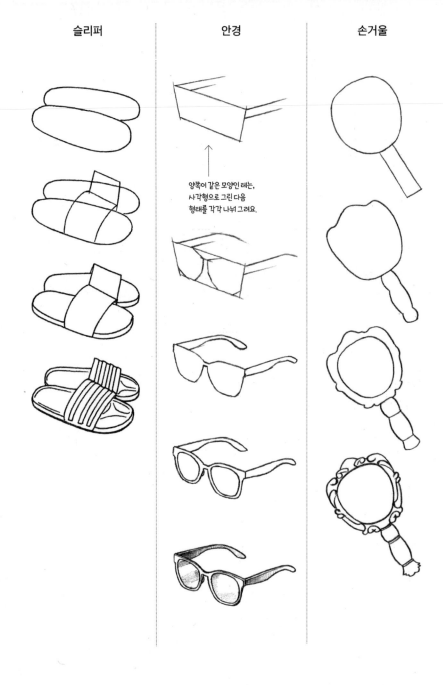

슬리퍼 안경 손거울

양쪽이 같은 모양인 때는,
사각형으로 그린 다음
형태를 각각 나눠 그려요.

푸드

맛있는 음식은 일상을 즐겁게 해 주곤 하는데요. 세상엔 맛있는
음식이 참 많은 것 같아요. 다양한 음식만큼 그릴 거리도 정말
풍부해요. 요즘은 음식을 사진으로 찍어 SNS에 남기는 경우가
많은데 여러 음식 사진을 찾아서 그려 보는 것도 눈과 손으로
즐기는 재미있는 취미 생활이 될 거예요.

01

Fruit Drawing

과일

파인애플

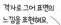

격자로 그어 표면의
느낌을 표현해요.

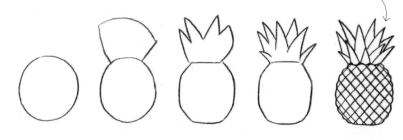

호박

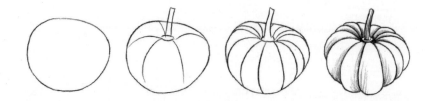

체리

164

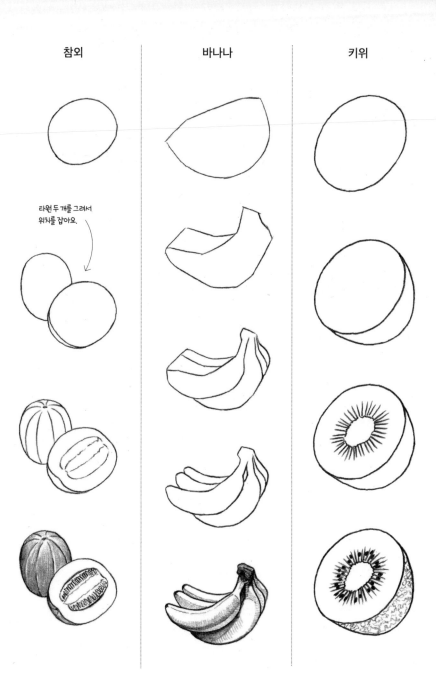

참외

바나나

키위

타원 두 개를 그려서
위치를 잡아요.

01

Fruit Drawing

과일

사과

멜론

 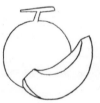 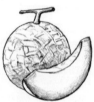

수박

삼각형을 기본 모양으로 그리고
밑을 둥글게 만들어 형태를 그려요.

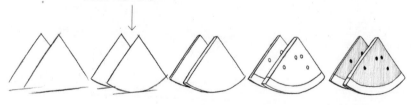

수박

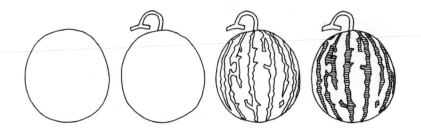

포도

포도알 하나를 그린 후
이를 기준으로 주변
포도를 그려 나가요.

 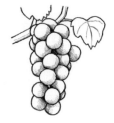

방울토마토

아보카도

02

Beverage Drawing

음료

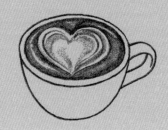

바나나우유

상표는 명암을 넣은 뒤 마지막에
글자를 새겨 넣어요.

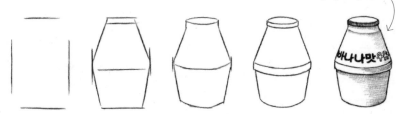

아이스커피

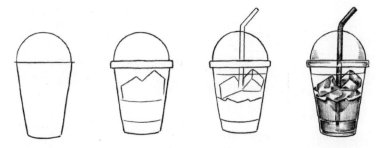

커피

하트 모양을 그리고 하트 바깥과
안쪽의 색을 다르게 넣어요.

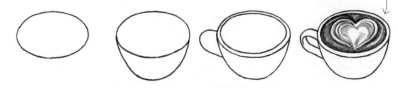

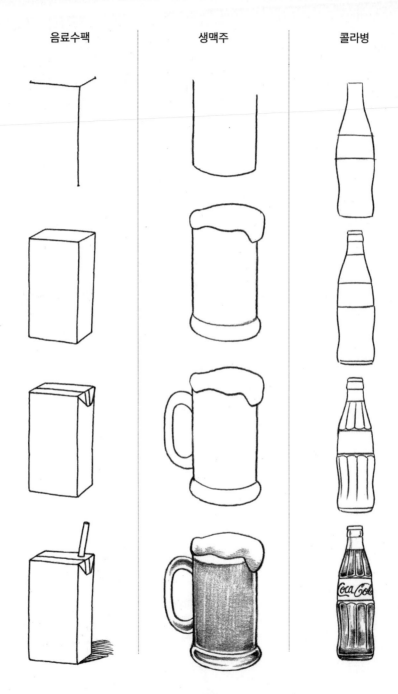

음료수팩　　　　생맥주　　　　콜라병

Beverage Drawing

음료

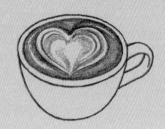

찻잔

와인잔

중심선을 기준으로 좌우
모양이 같게 그려요.

 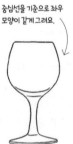

콜라캔

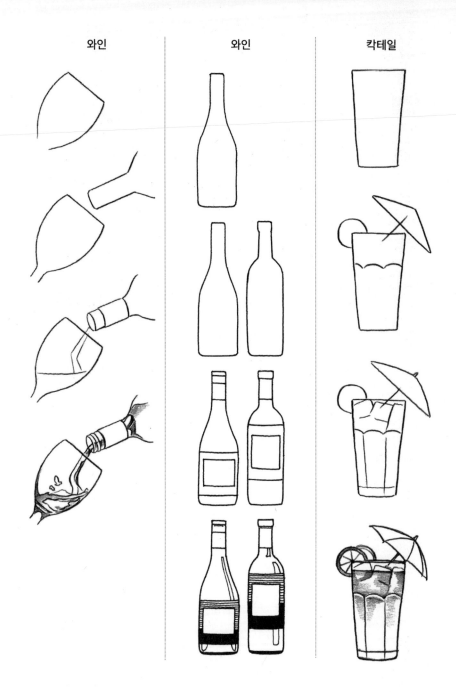

떡볶이

닭요리

생선구이

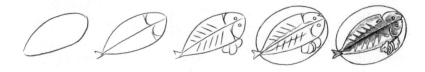

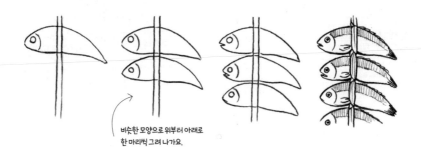

비슷한 모양으로 위부터 아래로
한 마리씩 그려 나가요.

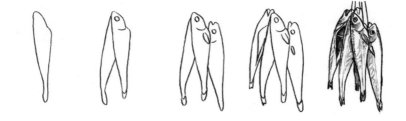

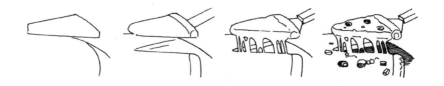

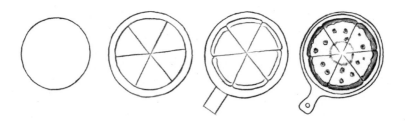

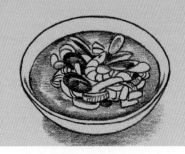

라면

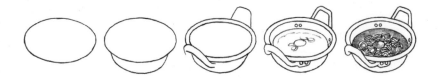

핫도그

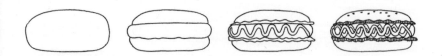

핫도그

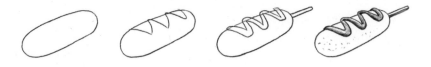

파이

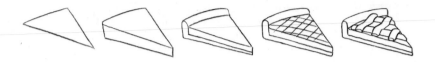

와플

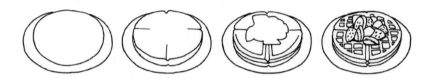

샌드위치

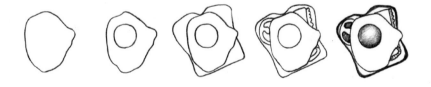

샌드위치

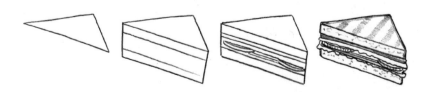

03

Food Drawing

음식

롤케이크

 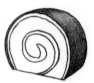

머핀

전체 모양을 위쪽으로 약간
넓어지는 원기둥 형태로 그려요.

 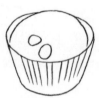

크루아상

짜장면	짬뽕	김밥

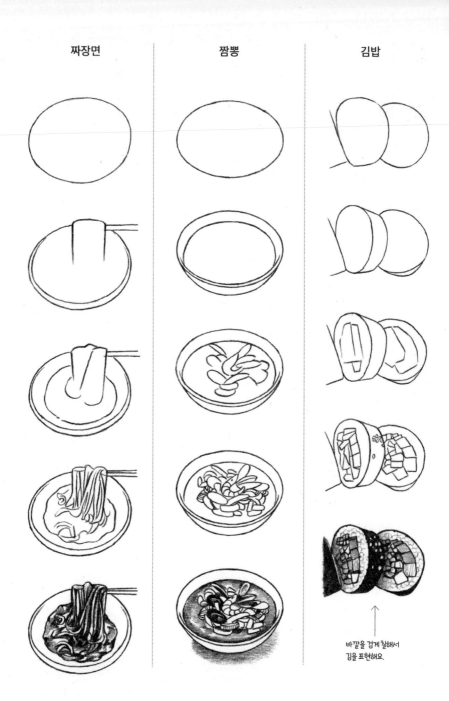

바깥을 검게 칠해서
김을 표현해요.

음식

식빵

햄버거 세트

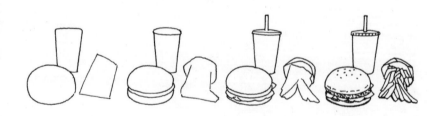

과자

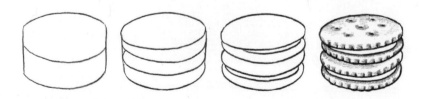

어묵	소시지	과자

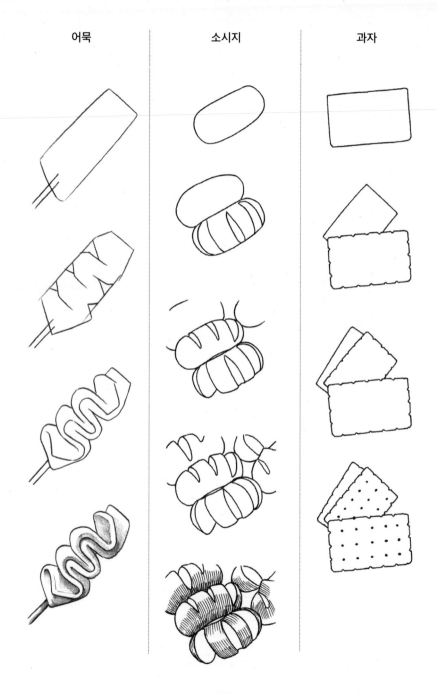

아이스크림콘

초코 부분은 검게 칠해서
또렷하게 만들어요.

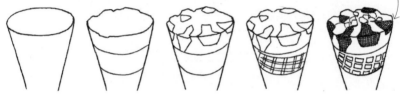

아이스크림콘

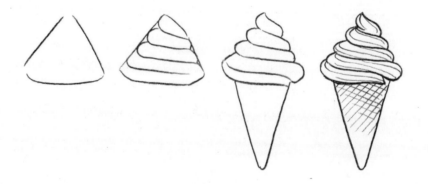

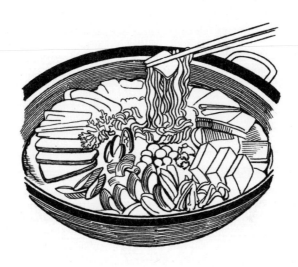

여행

여행지에서 볼 수 있는 아름다운 풍경을 그림으로 그려 봐요.
유명 건축물이나 조각물을 비롯해 각 나라와 도시의 이미지를
만드는 랜드마크를 담았습니다. 직접 가 본 곳이라면 여행지에
서의 추억을 떠올려 볼 수 있고, 아직 안 가 본 곳이라면 그림으
로 그리며 새로운 장소를 알아가는 시간을 가져 봐요.

01

Domestic Drawing

국내

롯데월드타워

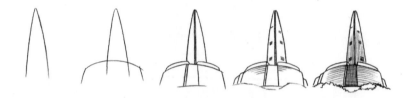

경복궁 경회루

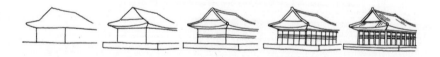

돌하르방

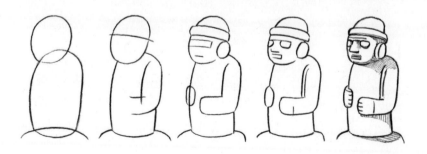

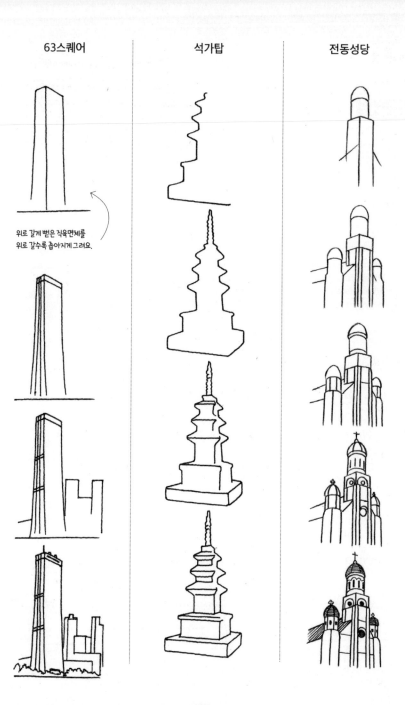

63스퀘어	석가탑	전동성당

위로 갈게 뻗은 직육면체를
위로 갈수록 좁아지게 그려요.

01

Domestic Drawing

국내

숭례문

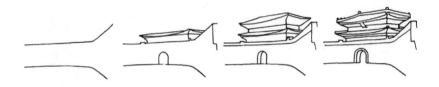

한옥 풍경

멀어질수록 좁아지게
구도를 잡아요.

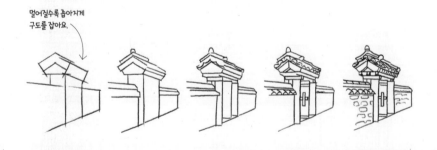

한옥 풍경

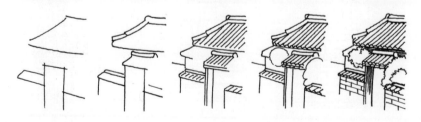

첨성대	한국종합무역센터	목마등대

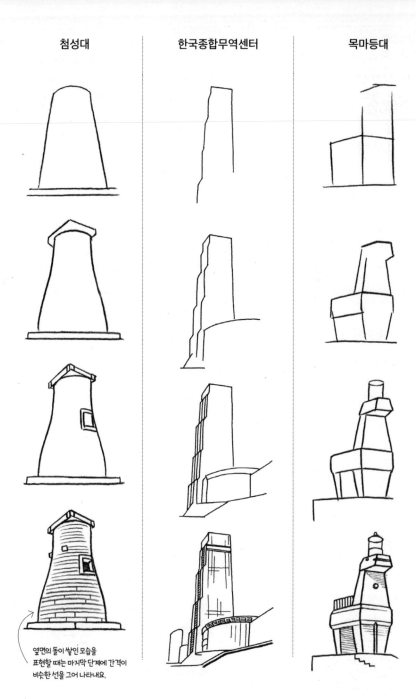

옆면의 돌이 쌓인 모습을
표현할 때는 마지막 단계에 간격이
비슷한 선을 그어 나타내요.

01

Domestic Drawing

국내

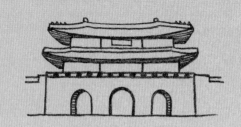

광화문 ..

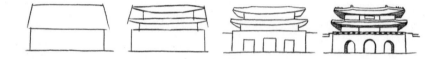

남산서울타워 ..

다보탑 ..

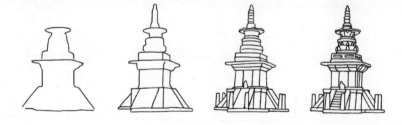

사각형 위에 삼각형을
올린 형태를 기본으로
정자를 그려요.

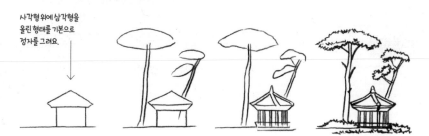

장승

경복궁 향원정

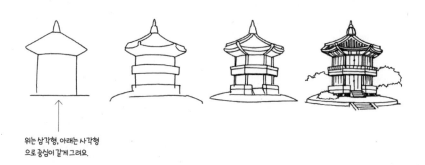

위는 삼각형, 아래는 사각형
으로 중심이 같게 그려요.

02

해외

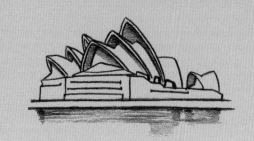

천단 기념전

올라갈수록 타원이 작아지게 그려요.

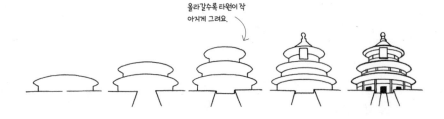

중정기념당

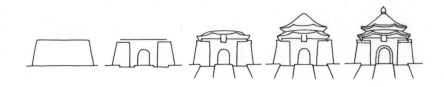

고대건축물

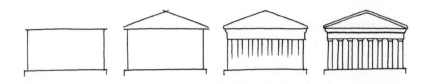

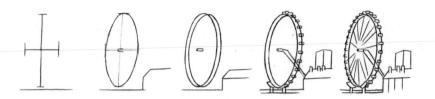

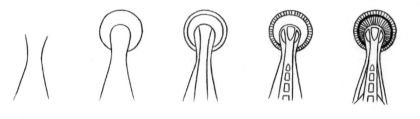

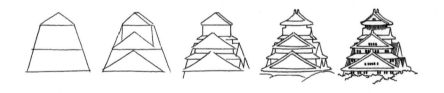

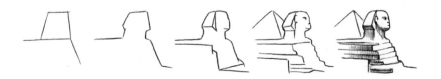

02

Overseas Drawing

해외

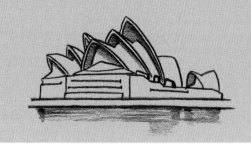

치첸이트사

일정한 폭으로 가로선을
그어 계단을 만들어요.

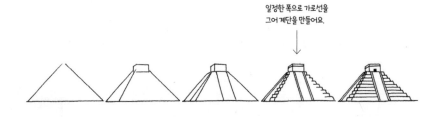

바간 유적지

고성 풍경

높이 솟은 탑에서 늘어뜨린 케이블
선을 나란히 두 줄 그려요.

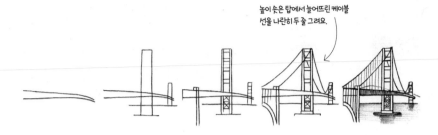

성 바실리 대성당

양파 모양의 화려한 지붕이 특징인데
무늬는 각각 다르게 표현해요.

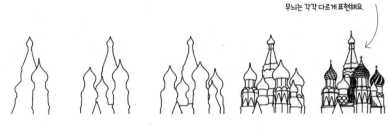

성 소피아 성당

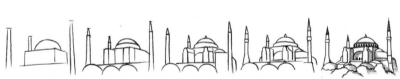
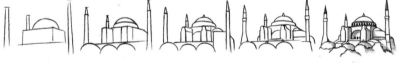

머라이언상

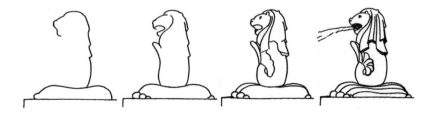

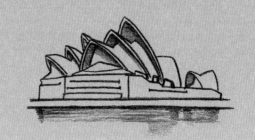

블루 모스크

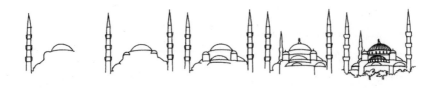

에펠탑

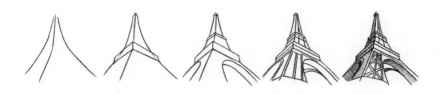

오페라 하우스

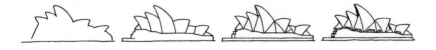

마리나베이샌즈 호텔 모아이 석상 상하이 타워

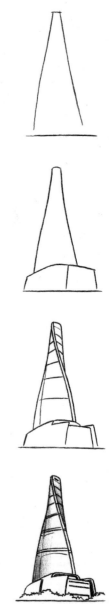

195

02

Overseas Drawing

해외

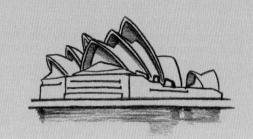

자유의 여신상

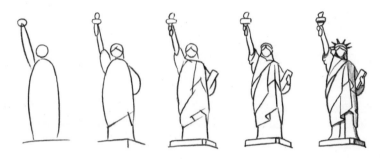

콜로세움

층마다 일정한 간격으로 아치문이
들어간 위치를 잡아 그려요.

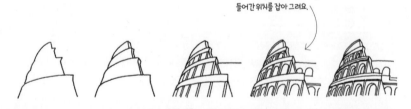

열기구

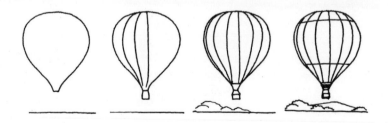

그리스도상	사그라다 파밀리아 성당	페트로나스 트윈 타워

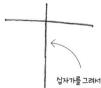

십자가를 그려서
전체 크기를 정하고
세부적인 형태를
그려 나가요.

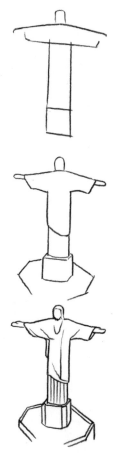

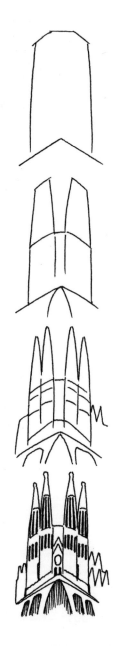

좌우가 같은 모양의 건축물이므로
외형을 같게 그려요.

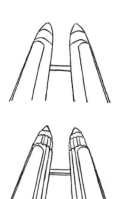

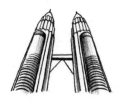

02

Overseas Drawing

해외

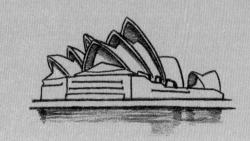

사크레 쾨르 대성당

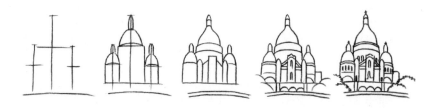

디즈니랜드

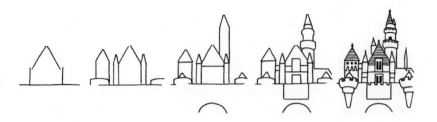

개선문

사각 박스로 전체를 그리고
안쪽으로 나눠 주며 형태를 그려요.

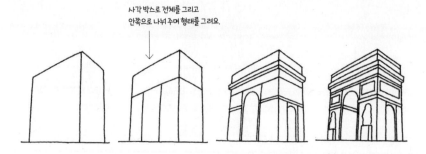

빅벤	오페라 하우스	자유의 여신상

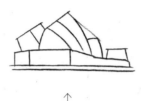

↑

지붕을 하나로 생각하고 위치를 잡은 뒤,
안쪽으로 지붕을 나눠 그려요.

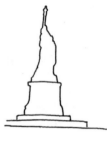

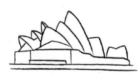

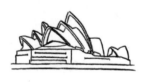

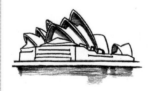

02

Overseas Drawing

해외

거리 풍경

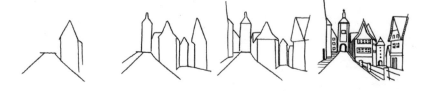

노트르담 대성당

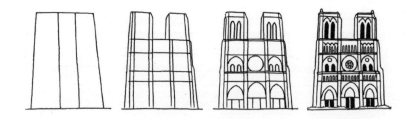

니케 조각상

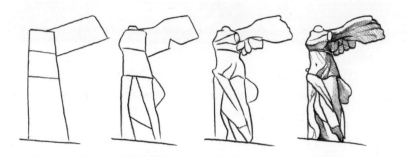

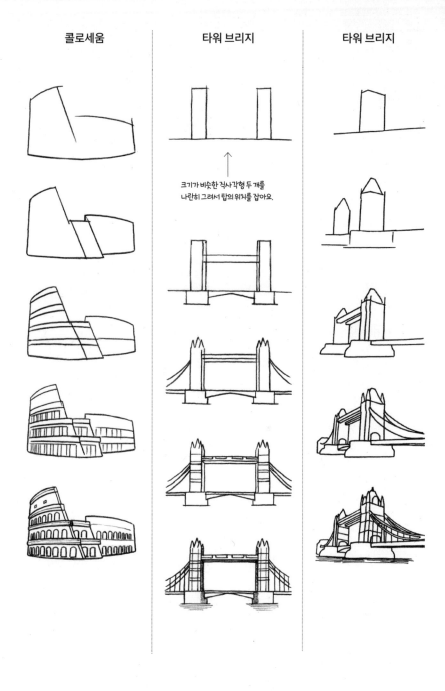

콜로세움	타워 브리지	타워 브리지

크기가 비슷한 직사각형 두 개를
나란히 그려서 탑의 위치를 잡아요.

02

Overseas Drawing

해외

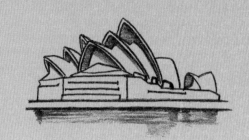

빅벤

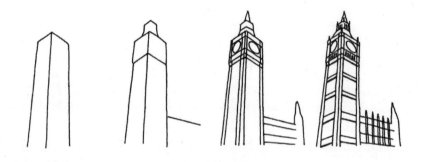

머라이언상

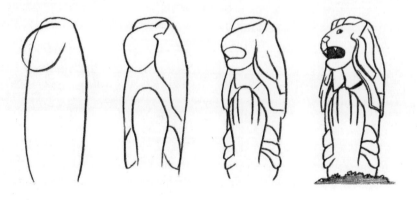

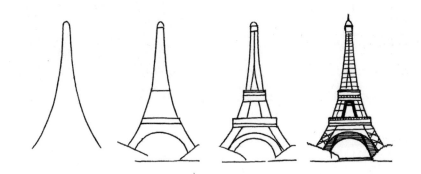

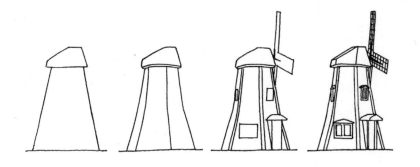

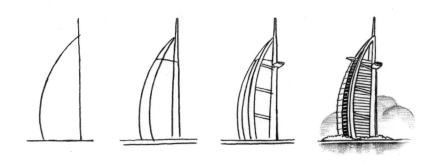

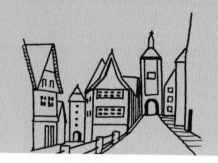

비행기 ...

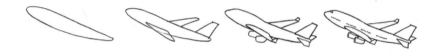

요트 ...

배에 수직으로 직선을 긋고
양쪽으로 돛을 그려요.

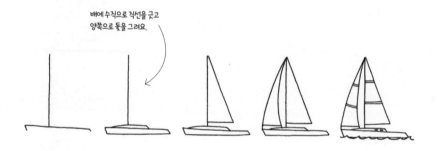

크루즈선 ..

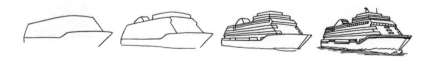

캐리어 가방

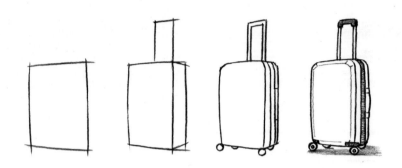

비행기

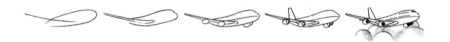

경비행기

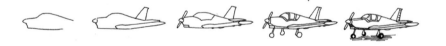

우주왕복선

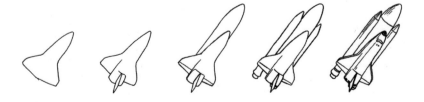

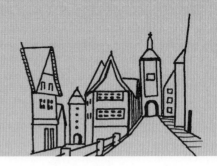

우주왕복선

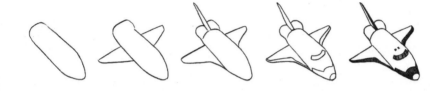

벤치와 가로등

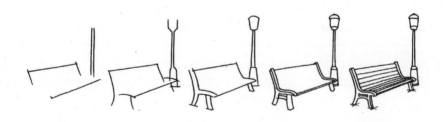

벤치와 나무

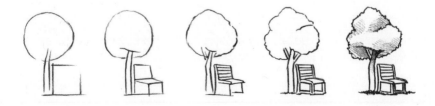

요트	고속열차	케이블카

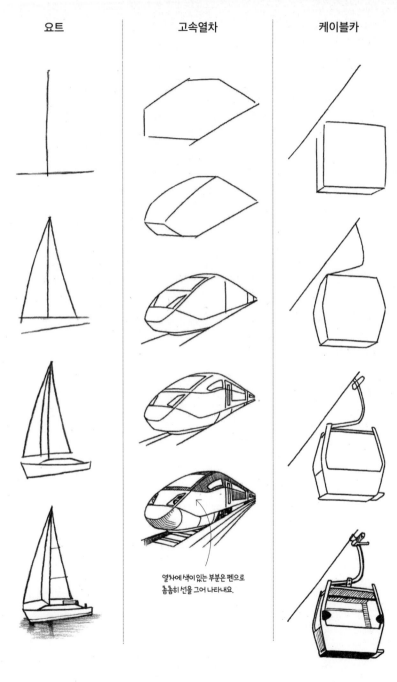

열차에 색이 있는 부분은 펜으로
촘촘히 선을 그어 나타내요.

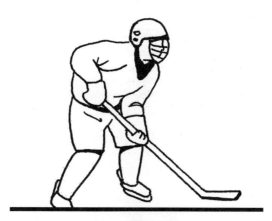

스포츠

스포츠에는 여러 종목이 있고, 거기에 필요한 장비가 있습니다. 이번 장에서는 각각의 스포츠에 맞는 신체 동작과 관련 장비들을 전부 모았어요. 축구, 야구, 농구 등 몸으로 즐기고, 눈으로 즐기던 스포츠를 이제 그림으로 즐겨 보는 시간을 가져 봐요.

01

Ball Game

구기
종목

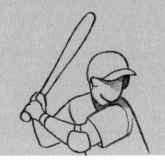

축구

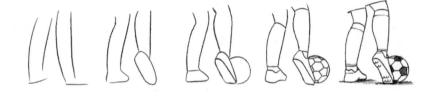

미식축구

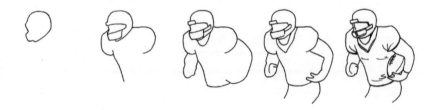

야구

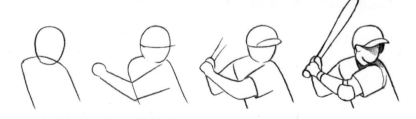

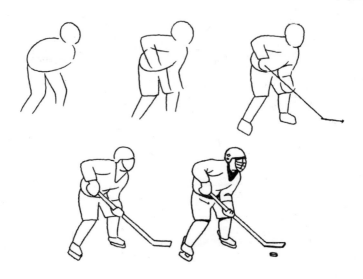

몸 전체를 약간
휘어지게 그려요.

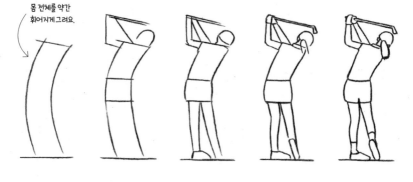

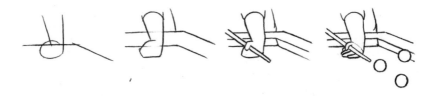

01

Ball Game

구기
종목

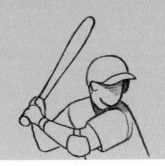

농구

 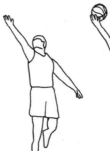 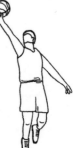

테니스

움직이는 모습은 몸의 부분을
둥근 모양으로 위치를 정하고
형태를 그려요.

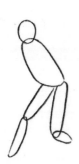 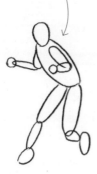 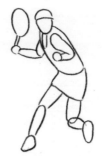 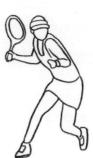

212

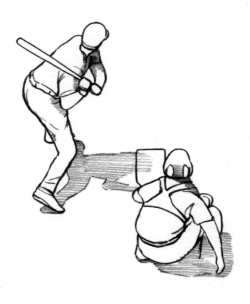

스노보드

 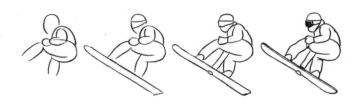

스케이트보드

 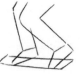 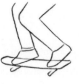 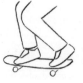 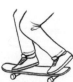

피겨스케이팅

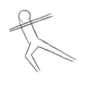 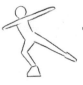 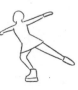 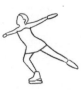 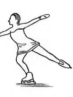

스키

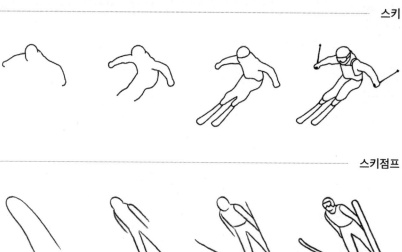

스키점프

검도

펜싱

팔과 다리의 접혀지는
각도에 맞게 형태를 그려요.

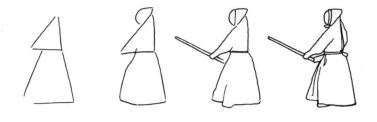

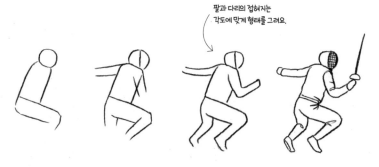

02

Other Sport

기타
종목

사이클

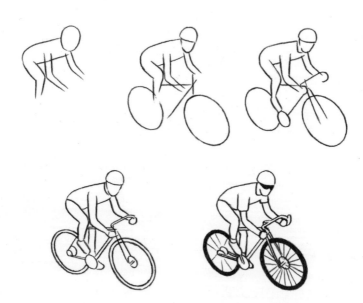

양궁

03

Sporting Goods

스포츠
용품

탁구 라켓, 공

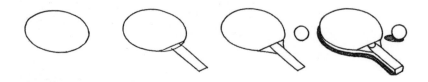

아령

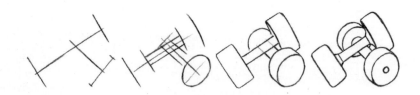

피겨스케이트

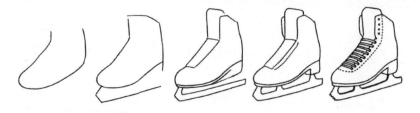

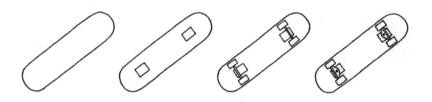

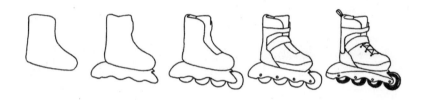

공을 기준으로 핀을
그려 나가요.

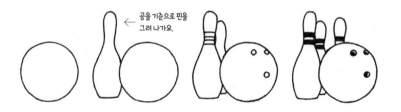

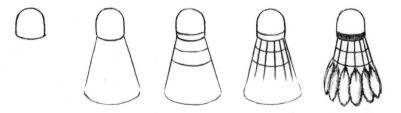

03

Sporting Goods

스포츠
용품

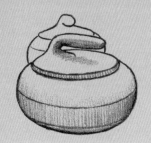

악력기

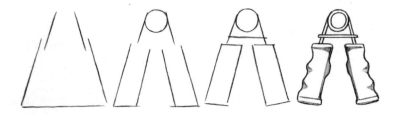

컬링 스톤

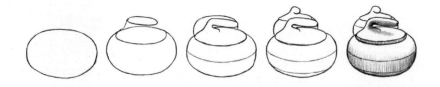

카약

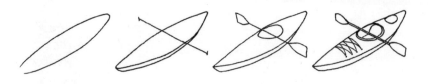

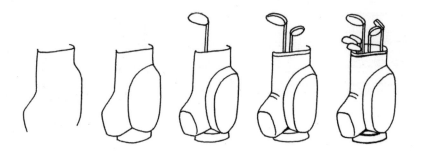

야구공

표면에 바느질 자국을 그려
야구공의 특징을 살려 줘요.

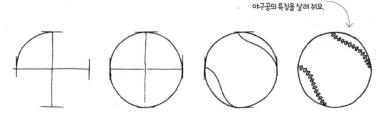

축구공

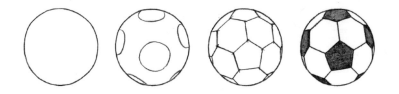

농구공

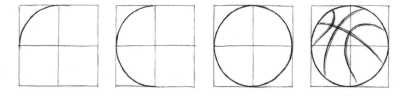

스포츠
용품

농구골대

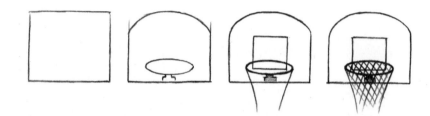

테니스 라켓, 공

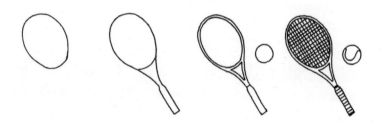

글러브

두께가 있는 원을 일정한
위치에 하나씩 그려요.

일정하게 선을 그어 칸을 나누고
칸에 맞게 공을 그려 넣어요.

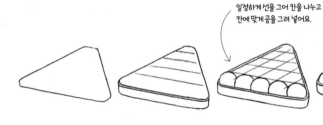

자동차

지금의 자동차는 성능보다 멋진 디자인이 중시되고 있어 시각
적인 즐거움까지 주는 존재가 되었죠. 자동차를 좋아하는 사람
이라면 상상 속의 자동차를 그려 보거나 갖고 싶은 자동차를 머
릿속에 떠올려 본 적이 있을 텐데요. 각각 다른 모양의 자동차
를 간단히 그려 봐요. 평소 좋아하는 자동차가 있다면 그리는
재미가 더할 거예요.

01

Car Drawing

승용차

자동차 옆모습 ··

앞뒤 바퀴 간격을 맞춰 그려요.

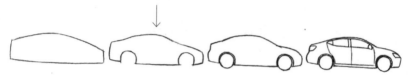

자동차 옆모습 ··

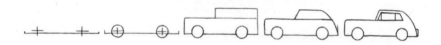

자동차 옆모습 ··

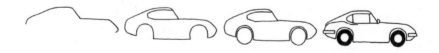

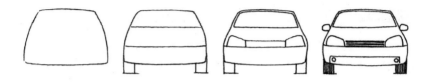

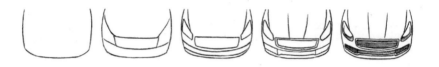

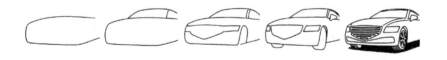

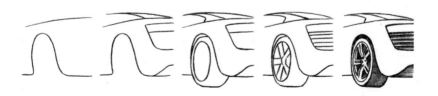

01

승용차

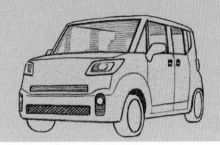

자동차 뒷모습 ···

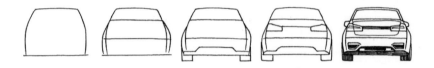

자동차 테일램프 ···

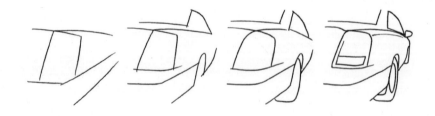

자동차 전조등 ···

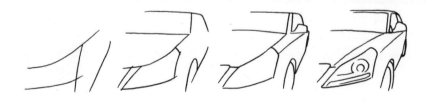

모닝

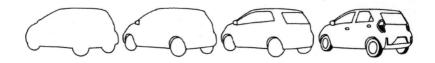

아우디A7

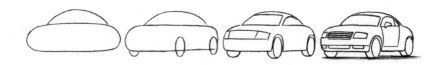

BMW미니

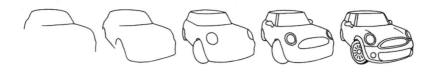

에스페로

앞쪽으로 갈수록 선이 모아져
좁아지게 그려요.

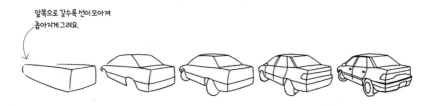

229

승용차

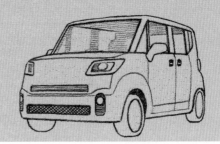

포니

그림자를 진하게 그려 넣으면
차가 바닥에 있는 느낌을 줘요.

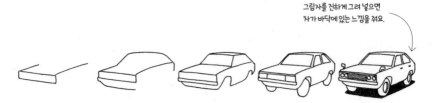

제네시스G80

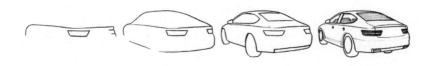

레이

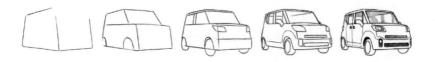

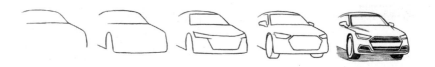

스포츠카 - 포르쉐

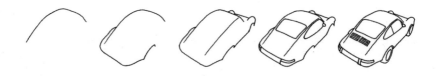

스포츠카 - 포르쉐

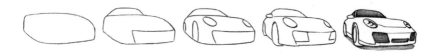

스포츠카 - 티뷰론

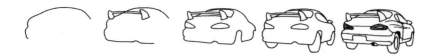

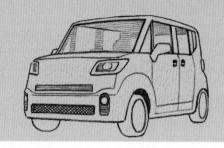

스포츠카 - 람보르기니

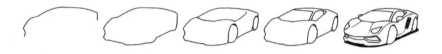

스포츠카 - 벤츠SLS

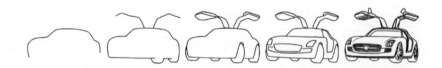

스포츠카 - 맥라렌

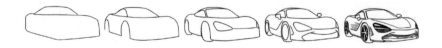

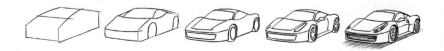

올드카

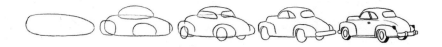

올드카

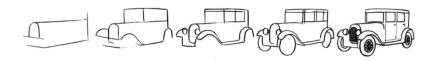

올드카

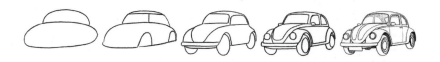

Car Drawing

승용차

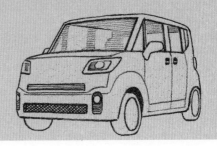

올드카

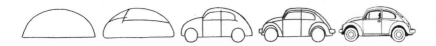

올드카

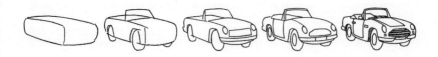

올드카

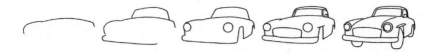

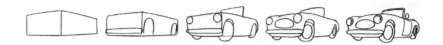

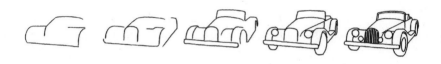

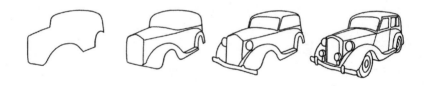

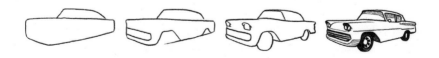

SUV Drawing

SUV

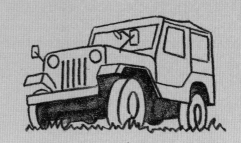

SUV 옆모습

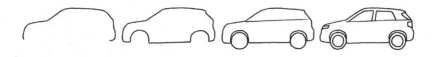

SUV 앞모습

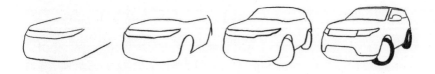

SUV 뒷모습

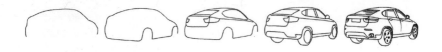

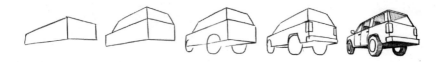

JEEP

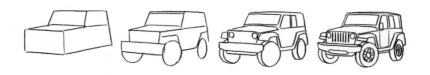

JEEP

각진 형태의 자동차는 사각형을
기본 모양으로 잡고 그려 나가요.

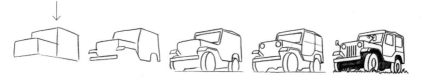

티볼리

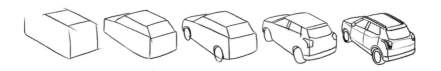

02

SUV Drawing

SUV

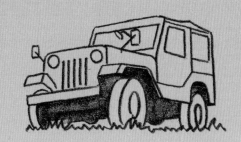

랜드로버

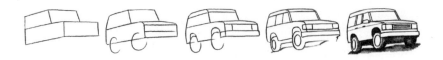

쏘렌토

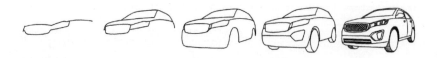

허머

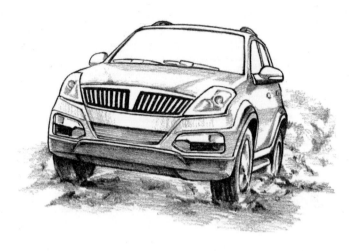

승합차

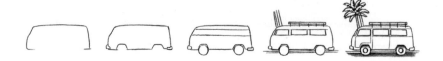

승합차

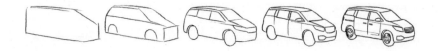

트레일러 트럭

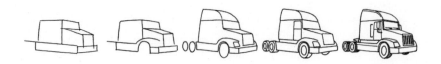

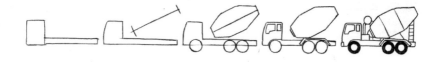

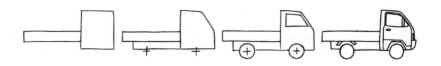

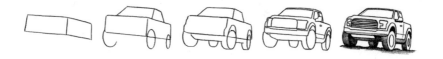

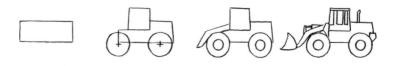

03

Truck·Bus·Other Car

트럭·버스
·기타

지게차

굴착기

경주용차

 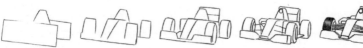 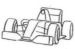 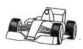

242

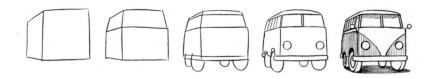

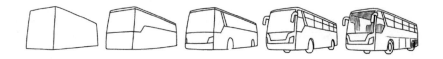

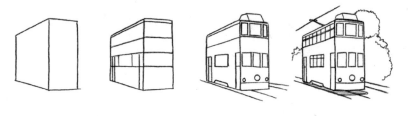

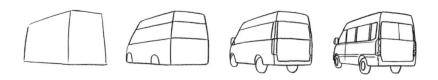

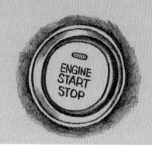

자동차 기어봉

자동차 사이드미러

자동차 사이드미러

거울에 비치는 부분을 그리면
거울 느낌을 잘 살릴 수 있어요.

 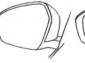 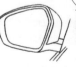 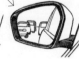

자동차 룸미러

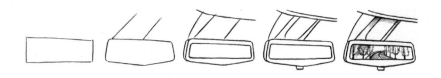

자동차 대시보드

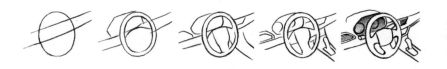

자동차 운전석

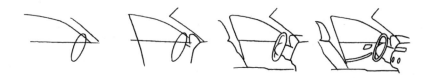

자동차 핸들

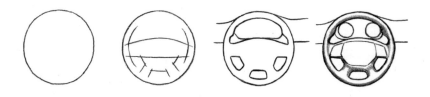

04

Car Related Drawing

자동차
관련 모습

자동차 바퀴

길이가 같은 십자가를 긋고 원을
그리면 원 그리기가 수월해요.

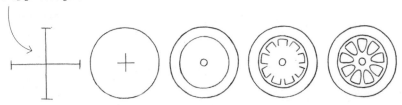

자동차 바퀴

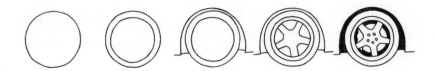

자동차 바퀴

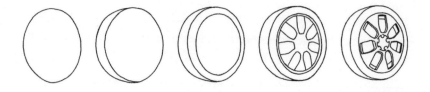

모서리를 둥글게 만들어요.

글자 들어갈 부분을 칸으로
나눠서 칸 안에 글자를 써요.

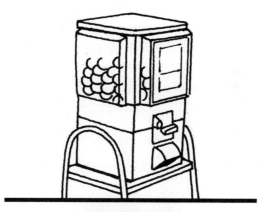

레트로

누구나 마음속에 추억을 떠올리게 하는 물건 하나쯤은 있을 텐데요. 여러분은 어떤 것이 있나요? 그 시절 좋아했던 가수의 테이프나 CD, 동네 문구점에서 사 먹던 추억의 간식 쫀드기. 책에 나오는 물건을 처음 본 것도 있고 익숙한 것도 있을 거예요. 과거의 물건을 그리며 그리운 옛 시절 추억 속으로 빠져드는 시간을 가져 봐요.

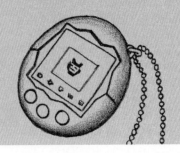

바퀴말장난감

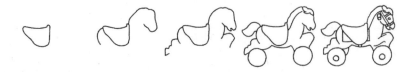

요요

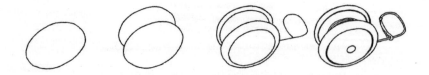

참빗

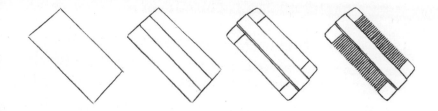

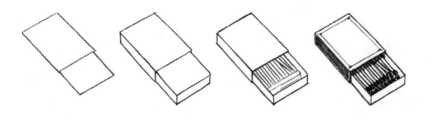

버튼이 들어갈 부분은 일정하게
칸을 나누고 칸 안에 그려요.

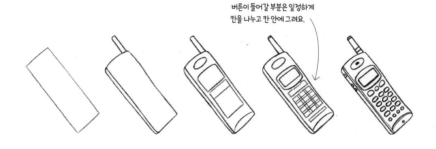

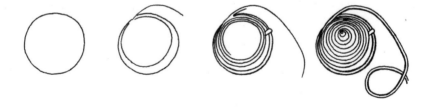

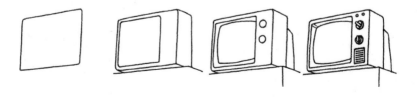

지게

연탄

캡슐 뽑기 기계

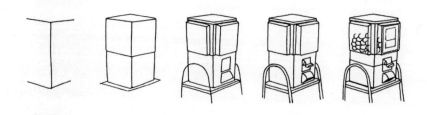

다마고치

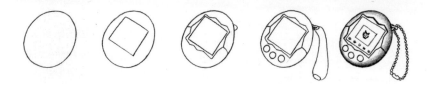

난로

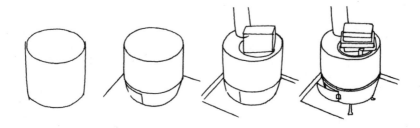

휴대전화

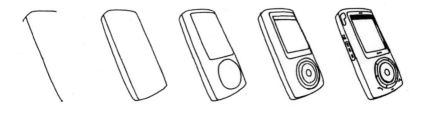

플로피디스크

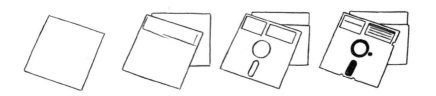

책걸상

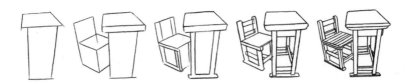

카세트테이프

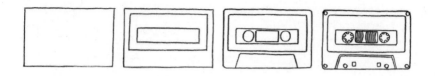

딱지

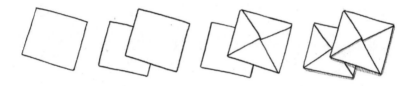

비디오플레이어

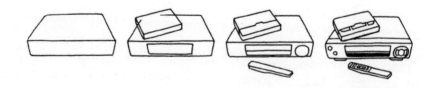

비디오테이프

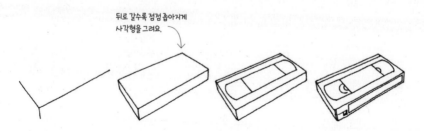

뒤로 갈수록 점점 좁아지게
사각형을 그려요.

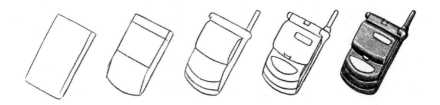

무선호출기

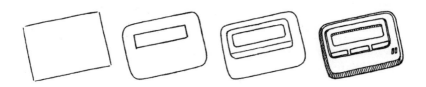

방패연

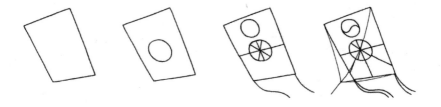

게임기

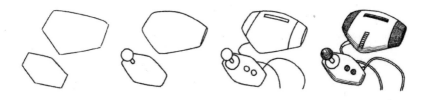

공중전화

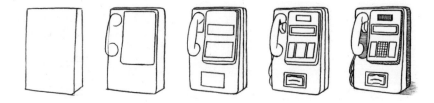

오락실 풍경

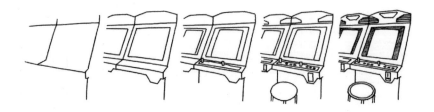

휴대전화

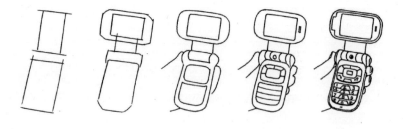

가마솥

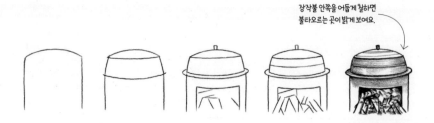

장작불 안쪽을 어둡게 칠하면
불타오르는 곳이 밝게 보여요.

256

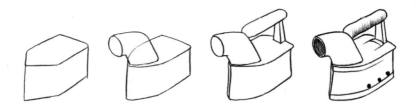

넓적한 사각형과 길쭉한 사각형을
기본으로 형태를 그려 나가요.

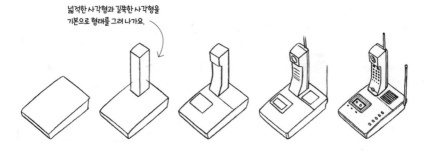

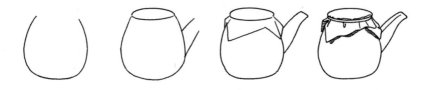

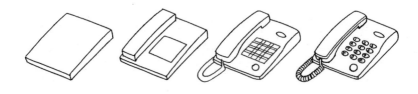

짚신

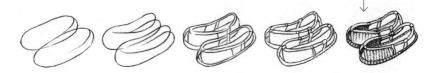

짚이 엮인 모습은 마지막에 간단히 표현해요.

엿장수가위

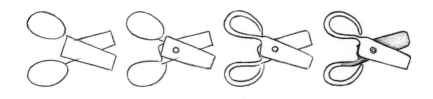

공기놀이

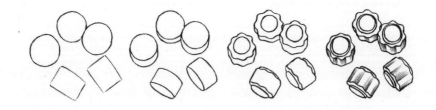

구슬치기

구슬 한 개를 그린 후 비슷한 방법으로 나머지 구슬을 그려요.

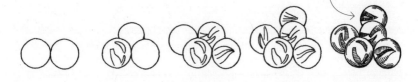

군고구마통

원기둥은 십자선을 이용해 앞쪽 원을 그리고
나머지 부분을 그리면 수월해요.

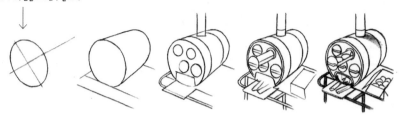

다이얼전화기

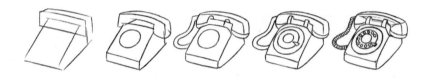

축음기

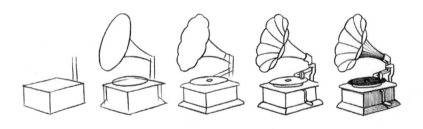

맷돌

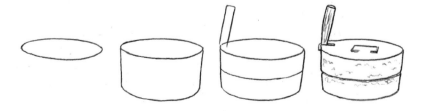

호롱불

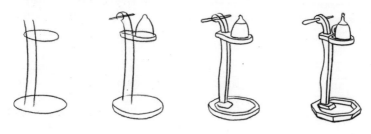

절구

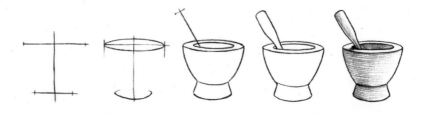

카메라

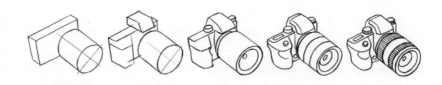

카메라필름

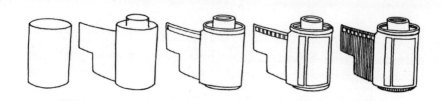

유리병	호빵 기계	미니카

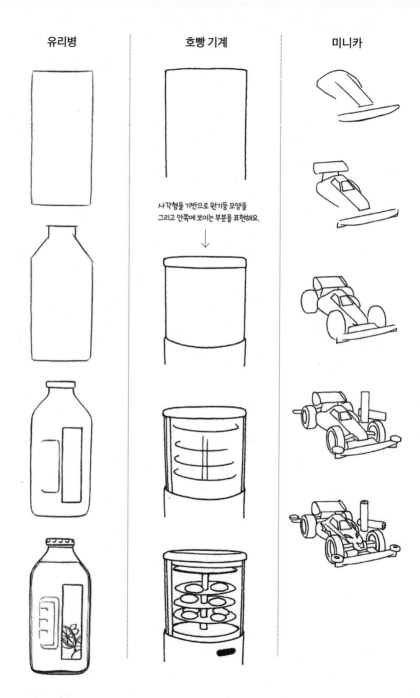

사각형을 기반으로 원기둥 모양을
그리고 안쪽에 보이는 부분을 표현해요.

타자기

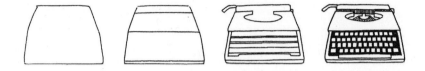

카세트플레이어

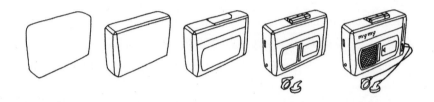

항아리

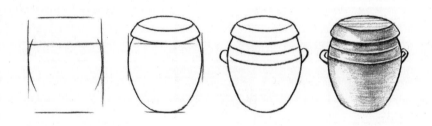

양은냄비

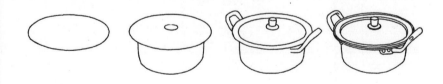

바리캉	고무신	공중전화

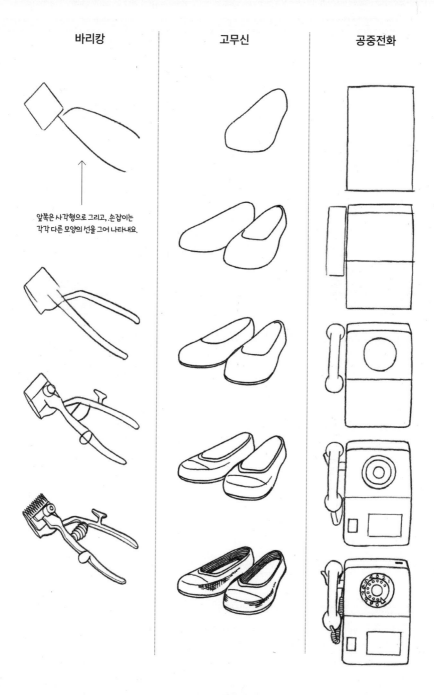

앞쪽은 사각형으로 그리고, 손잡이는
각각 다른 모양의 선을 그어 나타내요.

Drawing of
almost everything

PART 12

밀리터리

말 그대로 군대와 관련된 것을 그려 볼 거예요. 밀리터리는 전
투기, 헬리콥터, 탱크 등 여러 종류가 있어요. 밀리터리라고 하
면 낯선 이들도 있겠지만 '밀리터리 덕후'가 될 정도로 색다른
경험이 될 거예요. 그릴 거리가 많고 형태가 다양해 드로잉 연
습하기에는 그만이에요.

01

Airplane Drawing

비행기

프로펠러 전투기 ·····

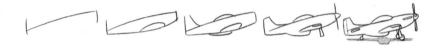

프로펠러 전투기 ·····

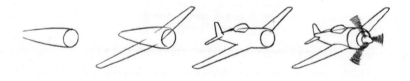

프로펠러 전투기 ·····

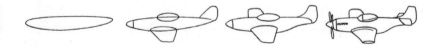

266

중심선을 긋고 양쪽이 대칭
이 되게 그려요.

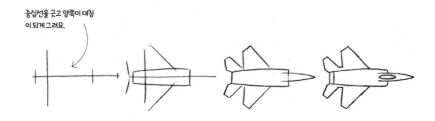

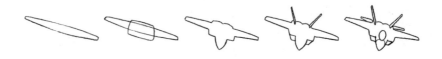

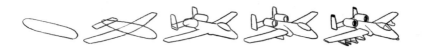

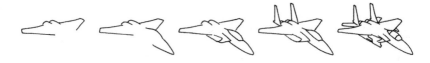

Airplane Drawing

비행기

전투기

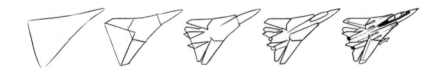

전투기

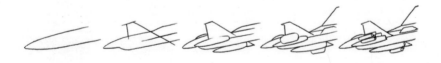

전투기

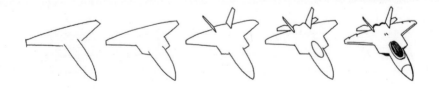

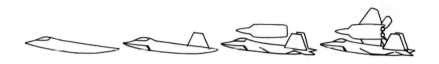

배경으로 구름을 그려 넣어요.

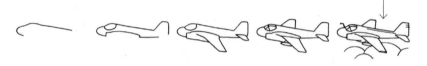

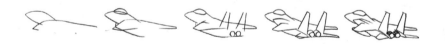

삼각형을 그려 전체 크기를 정하고
안쪽 모양을 그려 나가요.

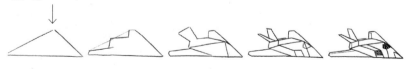

01

Airplane Drawing

비행기

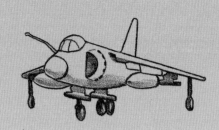

전투기 ..

바닥에 그림자를 표현해 줘요.
↓

전투기 ..

전투기 ..

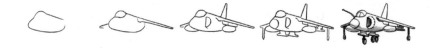

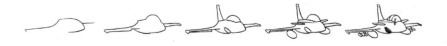

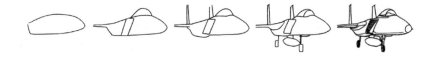

밑면의 어두운 부분은 연필로
칠해서 색을 넣어요.

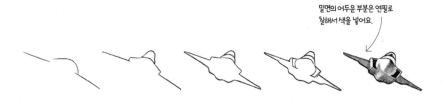

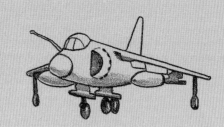

폭격기

비행기 몸통을 둥근 모양으로 갈게
그리고 양쪽에 날개를 붙여요.

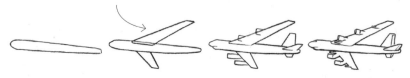

폭격기

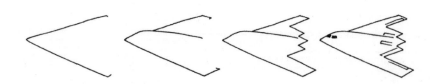

폭격기

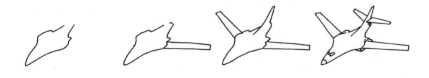

폭격기

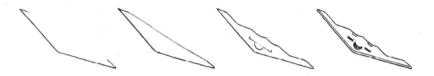

정찰기

몸통에 삼각형으로 날개를 그리고
양쪽 날개에 원기둥을 붙여요.

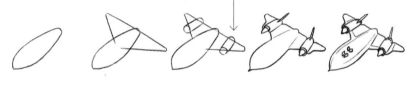

수송기

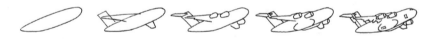

수송기

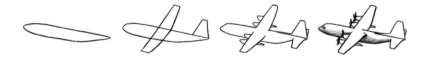

탱크
장갑차

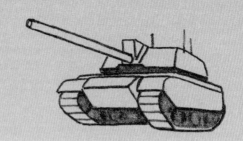

탱크 ..

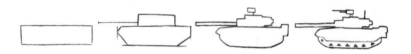

탱크 ..

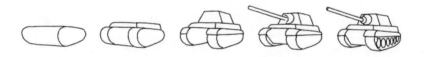

탱크 ..

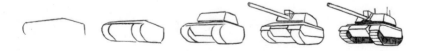

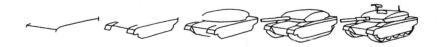

탱크

사각형을 기본으로
형태를 그려 나가요.

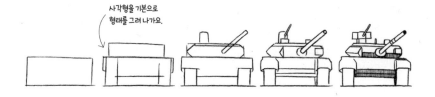

장갑차

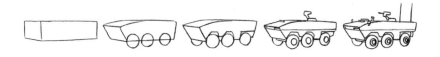

장갑차

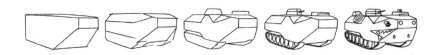

헬리
콥터

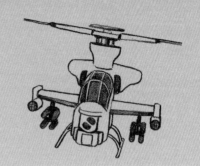

헬리콥터

헬리콥터

 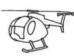 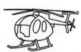

헬리콥터

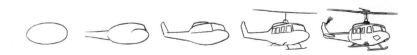

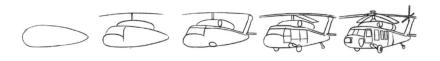

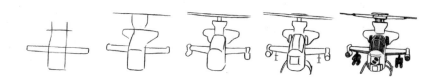

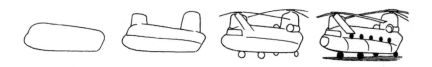

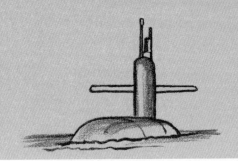

잠수함

잠수함

항공모함

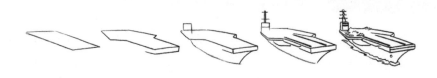

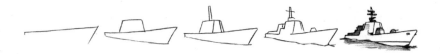

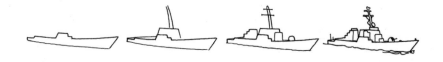

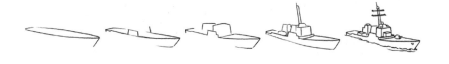

상륙함

기관총

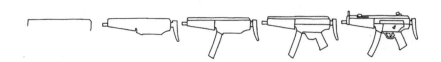

기관총

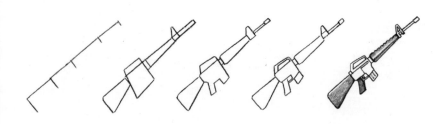

기관총

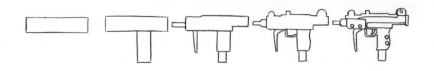

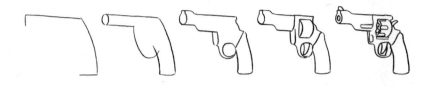

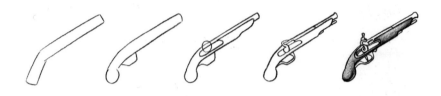

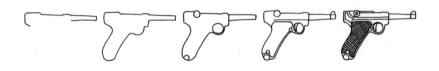

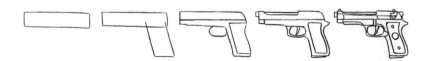

Index

거의 모든 것의 드로잉

2판 1쇄 발행 2023년 9월 1일

글·그림 연필이야기
발행인 조상현
마케팅 조정빈
편집인 김주연
디자인 Design IF
펴낸곳 더디퍼런스

등록번호 제2018-000177호
주소 경기도 고양시 덕양구 큰골길 33-170 (오금동)
문의 02-712-7927
팩스 02-6974-1237
이메일 thedibooks@naver.com
홈페이지 www.thedifference.co.kr

ISBN 979-11-6125-413-5 13650